U0053800

反思旅行

——一個旅人的反省與告解

蔡文杰◎著

序　言

會寫出這樣一本反面思考旅行的書，實是自己始料未及的事情，好像做任何的事情背後都需要一股原動力一樣，寫作亦是一種漫無邊際與回憶拔河的艱困旅程。

七年之癢

七年前我首度獨自一人出國旅行，沒有太多的原因，也沒有什麼想要流浪的成份，純粹只是想要去看看外面的世界，那時候正是旅行的黃金年齡，心智與體力都處在一種顛峰蓄勢待發的狀態，看到什麼都覺得新鮮，也很容易受到感動。

後來我同多數的人一樣，總是無奈於繁瑣單調打卡上下班的工作，一段時日之後

就辭掉工作再去旅行，如此走了幾回，有天突然驚醒是不是該為自己留下些什麼東西。而隨著時間旅行的片段與吉光片羽總是流逝得太快，在我腦海裡留下來與旅行有關的都是一種意念與觀點的反芻，於是我開始動筆把它寫下來，做為一種旅行的替代。既然不能用腳去旅行，就只好放任大腦天天啓程去回憶浪遊，以度過我旅行的「七年之癢」。

對不起，詹宏志先生！

我必須要在此跟詹宏志先生說聲對不起！

因爲在他一手策劃主導的「馬可孛羅旅行探險文庫」尙未面市之前，國內有關西方探險、旅行的經典人物著作，始終是三三兩兩像打游擊似地零星出現於各家出版社。直到「馬可孛羅」的出現，才眞正是有系統有計劃大規模的呈現，其中不乏許多耳聞已久夢寐以求渴望一讀的旅行經典。但也正因爲一下子有這麼多旅行經典的譯作大量的出現，而且每一本都是動輒數百頁非常厚實的鉅著，反而

有讓人一時無所適從不知如何選擇的的煩惱。

所以我必須誠實地說，做為一個嗜讀旅行文學的人來說，在我完成本書之前，我是沒有讀過任何一本馬可孛羅所出版的書的。其道理就很像是去到拉薩卻沒有進入布達拉宮參觀一樣，因為我不知道對於藏傳佛教幾乎是無知的我，即使是進去了不知道自己能夠看得懂什麼（裡頭金碧輝煌又浩瀚如海）。而我也知道詹先生是國內少數幾位十幾年來一直蒐集、研究國外旅行原典，並對人為什麼要「旅行」、「移動」深感興趣的先驅者之一（還有一位應該是胡錦媛）。對此，也是我想致上歉意與敬意的地方。

我反而懷念以前苦尋與求知若渴的那段時光，因為得來不易就顯得珍貴。而我不夠用功也還沒準備好，我也不是學術界的人可以畢其一生之精力專注於某種事物的研究，以至於成了一個半調子的追求者。在研讀一些國外的旅行文學加上一些自己的旅行經歷，使我常常思索東西方的旅行差異在哪裡？無數的西方人把我們東方都踏勘得差不多了，而走得沒人家遠也沒人家精彩的東方人還能夠做什

麼？

戰後第二代旅行潮

所以，不是要迎頭趕上也不只是模仿，一股逐漸向外探索去旅行的風氣在這幾年之間在國內悄悄成形，也許可以將它稱為「戰後第二代旅行潮」。足跡也已經遍及世界各大角落，也許會有身分認同的問題，但個個走得勇往直前無懼無悔。對於許許多多雄心萬丈正準備出發的山水兒女，我希望這樣的一本書不會減低了許多人正要出去旅行的熱情與期待。而對於已經回來的人，以及回來一段日子之後又萌生出走念頭，在家庭、工作取捨之間擺盪的人來說，我很難說看到這樣子的書寫難保會不會有什麼影響。

旅行與書寫的過程都是一種孤寂，會引來什麼迴響不是我所能預料，但我確實是想在現有的旅行書寫中，看能不能激起一點點的漣漪。雖然我用的是一種批判的角度，但有心人當可以看得出來，我本意上仍舊是支持旅行的。而像這樣子

的書寫勢必是不會再有第二本了，因為不是專注描寫任何一國一地一段旅程，所以只此一本不會再有續集，因此一年來的寫作過程中我無不審慎以待，現在這本書終於完成了，也許也是我應該去旅行的時候了。

蔡文杰

目錄

ix

目　錄

旅行的意義——探險與探索

旅行的意義不在是否抵達終點，而在釐清何處是終點，何處又是原點。

人類學家李維史陀（Claude Lévi-Strauss）在他的名著《憂鬱的熱帶》（Tristes Tropiques）中，曾開宗明義地說道：「我不喜歡旅行。」但是他逃不開旅行，旅行才能使他在族群與族群之間行走。生物動物學家需要旅行，因為唯有到異地去他才能研究更多的物種，探險家需要去旅行，才能爬更高的山、更低的沙漠深谷、更遠的極地。

不只是人類需要旅行，動物也需要旅行（當然，人類是一種旅行氾濫最深的動物），如南來北往的候鳥、迴溯海洋的鮭魚、某些會環游萬里的鯨豚，但是大部分的生物都有其固定的生活範圍，很少會離開，離開的目的是為了生存，而只有人類是吃飽飯了才來從事旅行（現代的旅行），而旅行時常常面臨留在家鄉所無法面臨到的困境，這困境當然包括了——生存，如何在旅途中維持生命不斷地前進。

「旅行」一詞究竟從何而來？因何而始？我不得而知，但提到「旅行」，我腦中馬上能聯想到幾個跟旅行有關的名字，張騫、鄭和、玄奘、成吉思汗、馬可波羅、哥倫布、達爾文、斯文赫定、史坦因、植村直己、史考特……。不論來自東方西方，年代的長久，旅行或為版圖的擴張，或為宗教、軍事、貿易，或為創紀錄式的探險，基本上都含有一種探索的成份，向未知的世界去探索，時至今日，旅行跟國家社會的關聯越來越少，跟自己（自我）探索自己的成份卻越來越大！

我開始要來為「旅行」做個定義（是定義而非意義），就像談到廣告，很多

人可能會以為畫電影看板的是廣告，做廣告招牌的也是廣告，印喜帖名片的是廣告，電視ＣＦ是廣告，廣告公司做的自然是廣告。沒錯它們都可算是，只是深淺向度的不同，旅行也是。旅行可能包含休憩、觀光、度假、獵奇、探險的成份，以前的旅行者就暫且不論，我要談的是現在的旅行，一種較為深刻的旅行，國內有人稱做是自助旅行，某一部分精神上算是的（我一直很不認同自助旅行這個字眼，因為從訂機票開始到回來不都需要一堆人的幫助嗎？我認為那是我們一向仰賴旅行社已久，突然有人這樣做而產生的一個反義詞）。

放眼從文明世界（非文明世界極少）所產生的大批旅行者，在世界各地流竄出沒的行為，帶有很濃厚的自我探索成份──透過異地的風景、物景、人景來對照自身的存在為前提，不以享樂為目的，如遍佈在東南亞及南太平洋純粹休閒度假式的海島旅行（真正的旅行當然也有享樂的時候，不過此等歡愉是附加價值而非主要價值），把旅行視為一種

求知的探索與心智的探險，是我想要真正探討的旅行。

當然已經繁衍龐大的旅行業及旅行團不會在此列（會參加旅行團就已經失去探索自己的意味了），雖然我也常常旅行至某地然後參加當地的旅行團，基本上我還是認為這不失自我探索的意味，因為我有思索，知道有些地方我一個人是走不到那裡的，所以我只有加入他們。另外一個更重要的意義是——還會回到原地的才叫做旅行，至少在出發前自己確定要回來的才算是（登珠穆朗瑪峰而回不來的當然也是，因為我相信出發前誰都想平安回來），至於旅行中產生變數或者莫名其妙的原因而留下來也算是（算是旅行的意外，事前所無法預料的），重點是——出發前。

至於這種旅行的方式，有人稱為「背包旅行者」（backpacking），背著背包、住青年旅舍、民宿、吃乾糧、經濟省錢的食物，能走路的話絕不坐車、能坐夜車就省下旅館住宿，堅忍刻苦，務求用最少的金錢換取時間與空間的延伸，時間少

則一個月，多則數年，一站一站的旅行下去，直到回家。

這種旅行是勢必含有一些冒險的成份在的，至於要走多久？要走多遠才算？

因人而異，量化並不足以規範，並不一定非得要去亞馬遜熱帶雨林或巴布亞新幾

內亞才算探險（事實上這兩個地方已經出現過旅行團了），出國才叫旅行（有些

國家即使不出去，在國內也夠他探險一輩子了），就是敢放棄自己已經熟悉的生

活制度語言秩序，而將自己放置在一個全然陌生的環境中，都算是旅行──一種

自我的探險。也許如今的世界已如詹宏志所言「探險的時代」的確是一去不復返

了」（語出《千里入禁地》導讀）。國與國的界線也日益模糊，只要世界不斷往

前，這種內在式的探險將會前仆後繼。多半時候一個人旅行才聽得到自己內在的

聲音，完全沒有依賴的獨自處於旅行環境之中，我一直這樣認為。因此最好的旅

行狀況還是隻身獨旅，然後越年輕探索的意義就會越大。所以旅行的過程是自我

追尋，旅行的狀態是自我放逐，旅行的動機是自我逃避（希望不會有人否認），

真正的旅行是一種極其自我的行為。

但願我這樣的定義不會有什麼錯誤，如今的我們（亞洲東方）已經錯過歐美嬉皮大量出走的六〇年代，二、三十年下來他們幾乎要踏遍東方的每一吋土地，留下無數闡述東方經驗的故事，我們的六〇年代也有大批人出走，不過他們出走的目的是為了出國留學（正好一是行萬里路，一是讀萬卷書），同樣是在眼界與心態上有了新的開啟，但顯然格局有很大的不同。如今我們的探索才剛要開始，輪到我們反過來觀看西方，旅行如果跟經濟可以畫上一個等號（這又是一個值得探索的主題），文明的程度越深就越多旅人出來尋找真理，而終究旅行的意義何在呢？我想，拿去問那些旅行過的人或正在旅行的人，大概也都答不出來，這就好像是問生命的意義何在一樣（我們不是常常形容人世的歲月為人生旅途嗎？）。如果說生命的意義就在於不斷尋找生命的意義，而「旅行」只不過是其中的一個方法。

旅行與救贖──自救或救人？

旅行這個行動本身就是一種救贖，救贖照字面解釋就是「自救與贖罪」。

也許是要逃離一成不變的生活、一成不變的工作，也許是要逃離社會、家庭的壓力，更可能是要逃離自己個人桎梏的靈魂。有一天猛然驚醒，發現自己不能再如此日復一日的重複下去了，另一個潛意識的靈魂在告訴自己要出走了，唯有出走才得以拯救。

越是高段的旅行者腳步也會走得比較遠，行程也會比較艱辛，他們通常都會

這麼認爲——「越是困苦的旅程越是深刻，得到的收穫也越大」。而這些地方往往都是第三世界，越落後越是離文明越遠的地方，就越受這些高段旅行者的青睞，因爲他們幾乎都來自文明國家，如果出來旅行還是要享受，貪圖文明的現有，那何苦出來！待在自己國內舒舒服服的過日子不就得了嗎？而唯有透過旅行第三世界時所感受到與自己本身文明世界的種種差異時，旅行才會有價值。因此不難在一些地方看到他們的出沒，如：非洲、中亞的西藏、尼泊爾、印度、中南美洲……。而這中間最大的差異自是來自生活條件上的對比，這樣的地方這樣的環境照樣能夠生存，純樸樂天知命的一個笑臉，就會讓這些來自文明世界的旅行者心靈獲得最大的滿足，因爲這些早在八百年前就已經在他生長的地方消失殆盡了，旅人渴望他們的一切來爲自己拯救。

所以旅行就是一種救贖，後面的那個贖是贖罪，就像所有的已開發國家的一些舉動一樣，例如：成功的企業家捐助回饋社會是救贖，演

9

藝人員發動募捐是救贖，文明世界援助第三世界是救贖，資本主義國家幫助社會主義國家是救贖，首登珠峰的希拉瑞回到昆布山區建立醫院、學校是救贖，李察基爾支持達賴喇嘛是救贖，好的一次旅行自然也是救贖。

第三世界很難有條件出來旅行，甚至連權力都沒有，就算走出來也不會是為了旅行。旅行是文明世界的特產，而能夠出來旅行的人就這麼多，今天我可以走出來是不是因為背後有更多的人成就了我呢？我常常這樣思索，而我正好來自文明世界，並且正好有點勇氣不怕死走得出來。往往我們可以在第三世界中看到很多典型的救贖行為，救贖跟奉獻又不相同。醫生、傳教士自願到偏遠地方服務是奉獻，老師到山上去教書是奉獻，德蕾莎在印度建立中途之家是奉獻，因為他們不是去旅行，也不回來了（至少短期內不回來），所以是奉獻，而那些在旅途中我們會遇到的看到的——在印度加爾各達幫忙德蕾莎



10

反思旅行──一個旅人的反省與告解

修女的旅行者（最典型的而且絡繹不絕），在達蘭沙幫達賴，在各落後地區幫助當地人民，在盧安達、索馬利亞、安哥拉、各災區做救援工作⋯⋯都是救贖。

因為他們也許是在旅途中做的決定，也許是在旅行前，不然或多或少都跟旅行有所牽連，從甲地到乙地，或到更多的地方，重點是最後仍然會回到原地，只要會回到原地都算是救贖！

沒有人會懷疑他們的真誠，但我相信他們的內心深處一定有過一番小小的交戰，究竟旅行與助人何者為先、何者為重？兩者之間可有平衡點？我又是為了什麼來到這裡？

這些高段旅行者往往都具有無可救藥的人道主義情懷，只要世界不停運轉，救贖也就不會停止，救贖沒有對錯，世界需要借助他們的活動力來平衡，我估計這樣子的旅行者只怕會越來越多，絕無可能會越來越少。所以所有稱得上是旅行的旅行，都算是一種救贖。記住，救贖可包含了自我拯救與自我贖罪，而且通常是前者的旅行者要多過後者，而後者一定包含了前者！

旅行與逃避——旅行是逃避的最高藝術？

當生活不斷地重複，生命一再地感到虛無，人們就會開始想到

——旅行。

但願我寫這樣的副題沒有自打嘴巴，一方面對它提出譴責，另一方面又加諸

榮譽（雖然我用了問號）。這麼說好了，旅行總比自殺好吧！沒有人會否認自殺

是一種逃避吧！逃避問題、逃避社會、逃避家庭，更重要的是逃避了自己，與世

隔絕徹徹底底地逃避了（我現在比較能夠瞭解邱妙津為何要跑到法國去自殺

了），而旅行當然也是一種逃避。

人類逃避的行為處處可見，逃難、逃兵、逃家、逃犯……多不勝數，但這些都無關本文，只是引出一個立點出來。我真正要說的是我們其實常常在逃避，甚至天天在逃避，只是我們沒有察覺而已。每個禮拜天到風景區出遊是一種逃避（逃避都市水泥叢林），看電影是一種逃避（由光明逃到黑暗、由現實逃到夢幻），吹冷氣是一種逃避（逃避炎熱），坐電梯也是一種逃避（逃避走路），問題是旅行究竟逃避了什麼呢？

一九九四年夏天，我在泰國旅行時讀到當地的《亞洲日報》一則報導，有點發人深省，現在還躺在我的旅行日記裡，容我把它引用下來：

他們為什麼到第三世界做救援工作

在過去十年間，我們不時在電視上看到一些救援工作人員，就一些當時媒體感興趣的救災地區：衣索比亞、索馬利亞、波斯尼亞、安哥拉……還有現在的盧安達，透露他們在當地親眼目睹的慘況——在這個

時候，觀眾不免有個疑問：這些人為什麼會跑去做救援工作呢？

有人會以為他是立志濟世為懷、近乎神聖的志士，但也有人抱著

犬儒的態度，認為他們這些第一世界的富裕人士，不是故做悲天憫人，

前往「拯救」第三世界，又或是為了逃避各人的傷心往事。

※ ※ ※

融入社會？探險家？破碎的心？」

製作了一款汗衫，上面印著一條多項選擇題：「志士？催傭人員？無法

這些問題不易解答，正如八四年一次饑荒救援行動中，救援人員

引起我興趣的是最後面那一項，當然整個內容對我也是當頭棒喝，救援人員

又跟旅行的人有什麼關聯呢？救援人員當然是救別人（也可能是自己），旅人自

然是救自己，唯有逃出現有環境才得以拯救。逃避日復一日機械般的工作，逃避

婚姻（特別是年近三十又無對象的女孩子），逃避一切的生活壓力，總之都在逃

避家鄉或個人的某個問題。也許是人生面臨轉折，工作遭遇瓶頸，也許是愛情，也許是一段傷心往事，就算都沒有，旅行也是在逃避社會。太多人在逃避了，那些不出來旅行的人不代表就沒有逃避，逃避有各種方法，旅行的人比較能夠放棄世俗而已，唯有暫時拋開一切出來旅行，才得以自由自在。

我們好像從懂事以來就開始失去自由，為求學、考試失去自由；為工作失去自由；為家庭失去自由（不管是出自心甘情願或無奈），我們一生真正自由的日子好像不多，大約是六歲以前，六十歲以後吧！算一算，不到人生的三分之一，路邊的貓狗反而比我們有自由。有人也許會說，除了萬物之靈的人類以外的生物都是自由的，可是別忘了那些被關在動物園裡的、被豢養的，所以鐵定自由的是路邊的貓狗。而旅人鐵定也是自由的，這自由是用逃避換來的。

也有旅人只是一味的逃避而不敢也無法去面對問題。數年前我在旅行時遇過一名台灣女子，從二十四歲開始每年都要出來旅行一趟，時間一個月到三個月不等，至今已走了五回。同是來自故鄉的旅人使她對我不設防地心事盡吐，她說唯

有旅行才能使她自由自在，不用去管什麼結婚生子、家庭的問題。當她的同齡朋友聊天話題都圍繞在衣服、化妝品時，她卻一點興趣都沒有。工作一段時間後她就辭掉工作出來旅行，旅行回來後再打工存下一次的旅費，如此年復一年。我知道她的問題並不會因旅行而得到解決，逃避不會是旅行的一個冠冕堂皇的理由，相反的，它還深鎖在旅人內心的某個痛處，一觸即痛，不知何時可以癒合。

也幸好有了旅行，讓我們可以逃避，否則我相信自殺的人一定更多。旅行與自殺好像有某種關聯，根據統計，社會福利優渥的北歐自殺率一向最高，很巧的是，出來旅行的人也最多。因為並不是所有的旅行都帶有正面積極的態度，有一定比例的旅人是帶著傷感與對人世的心灰意冷而遠走他鄉，也就是說極有可能原先他是準備或有意念要自殺的，只是後來沒有行動或不敢行動，想來想去只有用旅行來替代，旅行便成了帶有一絲絲了此殘生的行為。小說家朱天心就曾經寫過一篇小說，恐懼衰老、青春盡退的中年男子阿里薩，藉著自我放逐地中海島國的旅行，與一封封充滿人生回憶與旅景交錯出現的風景明信片，來宣告自身的存

在，最後仍舊在旅途中舉槍自盡了。

在旅行之前，我們出賣力氣努力工作並且隱忍種種工作上的不愉快，一切都為了旅行，而那些瑣碎的煩人的工作場合中的衝突與機械化的工作內容，正好是旅人儲存日後旅行的原動力，直到有一天發現自己已經非走不可了，就辭掉工作去旅行。為了旅行，旅人常常需要辭職，而我發現辭職這件事除了是旅行前的連動之外，在型態上也與旅行如出一轍。旅行從飛機離地開始，就切斷了與家鄉種種的關係與一切生活的軌道，而辭職也是從上班最後一天下班踏出公司門口開始，公司的一切就再也跟你沒有任何牽連（當然，你有權選擇保留你喜歡的部分）。從此不再有令你生厭的上司、煩人的客戶、勾心鬥角的同事、加不完的班做不完的事開不完的會，一切的一切就此煙消雲散，而且是說斷就斷，正如旅行一樣。

讓我想到的是，一個人如果經常因為工作上的不順遂而辭職，而不去適應工作上的難題，絕對是無法擁有理想的工作，再換亦是徒然。而一次又一次的旅

行，如果逃避的程度沒有減輕而是加重的話，不斷旅行下去的結果也很接近自虐性的了此殘生了。逃避原就是一種懦弱，原本旅行是為了解決生命中某種疑惑，結果不但問題沒有解決，越旅行反而越困惑！

旅行是一種逃避的藉口，一旦結束旅程，回來仍舊要面對著許多問題，不像移民，是避開了舊有的問題，而選擇性的去擁抱新問題（移民後的問題），我知道有一種移民者的心態是——眼見國家社會的種種醜態弊端，不滿卻也無力去改變現實，便開始憤世嫉俗，最後只有逃離一途。寧可拿新問題來抵銷舊問題。

旅人逃避的終極（自殺算是消極）就是棄世隱居，旅人心中或者旅程中一定有過意屬隱居之地，山魂水魄像在吸引旅人的前世記憶。有人走到這樣的地方就不走了，有人願意一輩子在此生活，有人只看一眼就足以認定將長眠於此，至於大多數的旅人都會曾想要在異地擁有一間小屋、一片草原、一條小溪、群山圍繞之類的桃花源。旅人天生好像就有避秦思想，然而真若旅人選擇如此生活，將來會不會有後悔或無以為繼的一天呢？旅人總是幻想多過於實際，在我看來，隱

居就是一種累積了太多現代文明的無奈傷害到一個程度後的病發。如同出家，沒有經過紅塵俗世的翻滾，就不會有後來的看破紅塵，如此說來，旅行的逃避不也一樣嗎？

所有的問題在逃避之前就已經存在了，不會是在之後，它如影隨形像在告誡著我，我此刻的自由是用逃避換來的，我當會有重新面對問題的一天。

就像雲門舞集的林懷民每次思考舞團的問題時（我不知道他最後問題解決了沒有？），都會前往巴里島旅行一樣。人在異鄉反而才能更清楚地面對自己。所以作為一種逃避來說，旅行還算是罪有可恕的。現實生活中每個人都需要一點逃避，就像文學並沒有解決什麼人生問題，但我們仍舊需要文學。旅行有時候也並沒有解決什麼問題（有時候反而製造更多問題），但是同樣的，我們依舊需要旅行。

旅人的要件——一個好的旅人

候鳥定期南飛

鮭魚洄游於大海

旅人習慣於遷徙

縱使久居一地靈魂也常四散飄蕩

認爲不安於室是他的宿命

對於到手的幸福、安穩隨時可以放棄

對於旅行前資料研判收集與奮異常

擅於安排、計劃與分析

閱讀地圖時眼睛會散發灼熱光芒（像在閱讀藏寶圖）

出入機場、海關、車站有如自家客廳般輕鬆自在

每到一新的旅地、國境，皆能像是重遊舊地不慌不懼

習於行走，日行千里

能走沙漠、高山、叢林；能潛海洋、湖泊、河流

耐負重物堅忍極其

無任何的宗教人生信仰

無風俗星象的避諱禁忌

視坐車顛沛爲旅行之至高無上享受

視無所事事爲旅程之最高境地

把困難視爲一種磨練

把意外與突然視爲當然

越崎嶇就越能激起持續的動力

在旅行中思考生命

從不擔心沒命（擔心也沒有用）

越惡劣之地越能活命

能在陌生環境立刻知道自己要往哪裡去

能快速決定兩地之間往返的最好方法

能在沒有鬧鐘的情況下隨時醒來

能在胃口與美食體力之間求取平衡

能在每天夜幕低垂時安身立命（包括露宿街頭）

能在旅途中快速打包「自己」與行李（行李與旅人已成一體）

能在金錢與時間獲得最大勝利（用最少的錢走最遠的路）

能與當地人打成一片（讓人分不出是主客，甚或分不出誰才是旅人）

能在各旅途與各路旅人結伴又不牽絆

在旅途中遇慌張旅人能給予協助

在吃虧的時候能據理力爭又能全身而退

不在外面批評自己的國家（反之，會盡力維護）

雙腳常抵不過山野的呼喚（在非文明世界）

心靈常耐不住藝術的侵襲（在文明世界）

可以看歌舞秀也可以看歌劇

可以聽搖滾樂也可以聽德布西

在第三世界放下文明身段，在文明世界謙恭有禮（向第三世界學習）

不帶輕視眼光去看待別人

不對落後之地面露鄙夷

不對任何一個地方帶有成見（世界上只要沒去過之地皆想去）

不會在旅途中想家

不對任何旅行計畫輕言放棄

旅人的本能就是不斷的游移

這世界上可能有這樣子的人嗎？我想沒有！那麼不就是說旅人其實一直都在犯錯！人總會有缺點，旅人也是，沒有十全十美的旅人，那缺少的部分也許會為他自己帶來問題，更也許是為世界帶來問題，因為基本上旅人無國籍。

※另有一些附件如：金錢、語言能力、時間……，我把它歸為附件，要件必須在前，然後才是附件在後，有附件沒要件絕對走不了（走得成也走不遠），相反的，對於一個擁有足夠要件的旅人而言，附件對他來說可能算不了什麼。

旅行的思考——思考的旅行

沒有經過思考的旅行是不負責的，旅行前要思考，旅行時要思考，旅行後更要思考。除非你不想對任何人負責，那當然可以把它甩在一邊，可是無論如何，有一個人你鐵定是要負責的，那個人就是——自己。

旅行就像是在創作一樣，作品的精彩度、深度、廣度端賴自己去調配，如同作畫，旅行所遇的風景、物景、人景就是顏料，高明的畫家不需要太多的顏料也能畫出一幅好畫來。反之，給一個二流的畫家最好最多的顏料，也未必會畫出好作品。有用心思考過的才是好作品，否則，畫得再好也只是臨摹。

沒有思考過的旅行不算是旅行（也許可稱為度假、觀光），至少我就認為不

是的，就像我們人的一生中，總會在某些時刻，自己問自己，我是誰？我從何而來？我又要往哪裡去？儘管可能沒有答案，但我思故我在！由此說來，如今的旅行好似人生一般沉重？！

我寧可讓我的旅行沉重一點，也不願意讓每一次的旅行有輕浮的成份存在。

在看到越來越多輕浮旅行式的旅行作品充斥市面時，我難免要為此有些質疑，正因它們公諸於世（出版、展覽、傳播），所以人人皆有權評之。我發現在國內有越來越多的旅行書寫（工具書、雜誌除外）、旅行攝影、旅行報導，都像在做一種原版的異地景象移植而已，層次就好像我們在看完連續劇之後的旅遊益智節目裡的影片介紹一樣。如今的世界已經很難滿足我們了（沒什麼處女地了），我們真正需要的是藉旅行活動中找到能夠感人能夠吸引人的元素，思考本身就是一種內心的心路歷程（思考的旅行），如果說看到什麼就拍什麼，看到什麼就寫什麼，那種東西很難有感動人的力量。

不經思考的作品是不負責的，比如很多旅行者去了某地回來就寫了一本書

（我指的不是旅遊指南，但他們寫的都好像旅遊指南，頂多加一些心情感懷還有十分軟性的話語），某地回來就開了一次攝影展（充滿異國風情的，某甲拍的跟某乙拍的沒什麼差別），每次旅行都可以完成一個作品，這樣的旅行除了報導以外，我看不出有什麼高明深刻的地方。就算是報導，除非你是第一個踏上此地的人，如此的書寫（攝影）還有意義外，基本上還是停留在重複的報導層面。眾所皆知，用文字書寫成的並不等於就是文學，而用文字寫成的旅行作品更不等於就是旅行文學，而旅行文學絕不只是報導文學（兩者之差在前者或許可以虛構，而後者絕對不行，但是虛構並不是欺騙），也不會是掩飾工具書的一層外衣而已。

舉個例子來說好了，光是西藏一地就不知道滿足了多少的書寫與攝影者，它也擁有最多的原料，宗教、高原、奇異風俗、少數民族、自然生態……，是旅人最容易發掘的地方。生態學家、探險家、宗教學者都可以在這裡取得所需，而大多數沒有專業背景的旅人，更是只要東抓一點、西抓一點，就可以滿足大多數坐在電視機前或辦公桌前的文明人。還有人專門到大陸去探訪五十幾個少數民族然

後——報導（出版），我很佩服此人的勇氣，但是話說回來，我們看那個對我們有什麼意義呢（電視更好看）？而且放眼兩岸寫作此種專著者已經不乏其人。就像報導攝影常常是成就了自己而非被攝者（更多的藝術作品根本就是建立在別人的苦難中，我認為這樣的事情應該由對岸自己做才有意義），真正成就的是他個人在旅行生命中的歷練與成長，而非藉著報導幫助到少數民族吧，更正確的說反而是少數民族在幫他成長。

就像是這樣很多個人式的旅行實在不適合大聲喧嘩，這就是為什麼在旅行這方面的作品這麼多，余秋雨的文章和郭英聲、柯錫杰的攝影會受推崇的原因。思考會影響程度，否則就跟台灣有一種看照片畫人像的畫匠有什麼不同（我覺得我們很多的旅行作品都像在畫人像），他們也畫得很好像，但是顯然深度不夠。

所以林布蘭特是偉大的也經得起考驗的，就算把兩者的簽名擦掉也很容易分得出來，同樣的人像畫如此大的差別，同樣是在旅行，焉能不思考。

最近看到村上春樹在《邊境・近境》一書中的最後一段話或許可以拿來作代

表：

我想最重要的是，即使在這樣一個邊境已經消失的時代，依然相信這個人心中還是有製造得出邊境的地方，而且不斷確認這樣的想法，也就是旅行，如果沒有類似洞察眼力的話，就算去到天涯海角，大概也找不到邊境吧！因為現在就是這樣的時代。

旅行與閱讀——內在的視野、心靈的地圖

閱讀是旅人的本能，有閱讀才會有出走，閱讀到某種程度時，就會想去閱讀更大更廣的一本書，那本書就叫作「地球」，並想從當中得到一些啓發與驗證。

因此我們開始閱讀，爲旅行而閱讀。

最顯而易見的閱讀是所謂的旅行工具書，我們在旅行前閱讀各式各樣的旅行指南、報章雜誌，在旅行中我們靠旅行指南去分析研判以及按圖索驥，旅行歸來之後可能還需要它來回味（當時的美好）、懷念（已經逝去的），或是用來彌補當初旅程時對異地的風俗、文化、宗教、藝術的懵懂無知。旅人都需要旅行指南，我想任何旅人都不可免的會在旅途帶上一兩本，只是會帶上旅程的通常都是輕、

薄、短、小這一類型的，足堪旅途折磨的。即使有大膽不帶任何旅行指南的旅人，我也可以想像他在當地也必然會四處尋找可以閱讀可以指引的information。

這麼說來，旅人隨時隨地都需要閱讀，不但要讀指南，還要讀時刻表，各式各樣的地圖、路線圖、旅遊招貼（廉價住宿、機票、尋找同伴），在旅行中閱讀變成一件重要的事情。我還相信，現今的旅人有某些成份上都屬於纖密易感的文藝青年（中年？），旅行指南自是無法滿足他們的需求，他們都有各自偏好跟自己氣味相仿的書要帶上路，用來對照外在風景與自身內在轉折的需求。不像生物學家、歷史學家、宗教學家帶的書那麼顯而易見。沒有書的旅行是個錯誤，旅人不帶書出來旅行就好像游泳不戴蛙鏡一樣（不戴也可以游，不帶書當然也能遊），奇怪的是，古人云：「行萬里路勝讀萬卷書」，那麼為什麼如今的我們行萬里路的同時仍舊要帶書上路呢？

古人旅行時很可能是不帶書的，因為旅途困頓，隨時會招受生命的威脅，他們帶的是駱駝、馬匹、食物、飲水。帶書的古人如玄奘，也只是把佛經帶回中

土，而非是在路途中看，更非是出發前就帶去的。如今的旅人相當幸福，在旅途中可以有很長的時間不用為交通工具煩惱，常常會是在搭飛機、坐船、坐車時，懶得向鄰座溝通，也不貪戀風景時，就會轉而向書溝通。

書是解決漫漫旅程孤寂的好方法，作為無數旅遊指引的大宗——各種形式的旅行指南來說，一如鼎鼎大名的《孤星》（Lonely Planet）（就發行量與閱讀人口而言，它一點也不孤獨），也不免會有一些遺珠與缺憾。這缺憾是旅行指南所共有的，就是旅行指南永遠也不會去報導或碰觸當地悲慘破敗的一面（《孤星》雖然也會直言某些腐敗的政權，但也非全面性的），在編者、作者、攝影者建構出來的圖文世界中，看到的盡是一片光明美好。這一方面我覺得圖片說謊的程度要高過於文字（關係到攝影的決定性），即使是貧窮破敗的地區（如印度，該說加爾各答吧），也都拍得像不食人間煙火的異境，尤其是旅遊雜誌（我一直覺得旅遊雜誌是一種很可笑的東西，都好像在輪著把全世界介紹一遍，根本變不出什麼新花樣），當然很多第三世界並非只有貧窮破敗，文明世界也都光鮮美好與貧窮

罪惡並存（如紐約），即使亮麗美好如新加坡，我想也有他們敗壞或煩惱的一面，也許是內心層面的，說起來旅行要做到這種程度也不容易，如果做到，那就已經超越工具書的價值了。可是當我們旅行在外時衝擊必是來自全面的，好的壞的都會遇到，就我所知還有很多旅人就偏愛落後破敗的行程，旅行指南往往在提及不美好時（可能是危險，但絕不會是敗壞與罪惡），頂多要我們注意歐洲的扒手啦，去非洲要打預防針小心飲食啦，去喜馬拉雅要小心高山病啦……，除此之外，淨是提一些此地如何美好迷人又有趣的道理。

多年前我曾經看過一本香港攝影家水禾田的非洲攝影集，我想用它來說明比較清楚。他當時到非洲的年代是非洲鬧大饑荒那個年代，饑餓的圖像滿佈世界各地的報章雜誌，國際救援組織紛紛展開救援行動，而他鏡頭下的非洲卻是一片安靜詳和美麗動人的大地。包括臉上有肉有笑容的非洲人（而不是枯乾的臉上爬滿蒼蠅的非洲人），當然這也是非洲沒錯，只是他的角度不同於當時的攝影家而已。而我們常常會被比較多數的所矇蔽，美麗多了，忘掉醜惡；醜惡多了，就忘

掉美麗,也不獨是旅行指南如此。

當然,有智識的旅人自會分辨適合自己的旅行指南,也易於洞見書中虛實哲理。不過愛看美好是人的天性(所以陳映眞的《人間》就停刊了),哪天要是有一本旅行指南這樣寫道——此地曾死過幾名自助旅行者,通過此地宜小心翼翼與當地人相處(此類通常是小道或旅者口耳相傳很難見容於書中),或者是此地帶有種族歧視,××民族勿輕易進入,甚至專門挖瘡疤揭黑暗的旅行指南,我會考慮將它珍藏!舉例來說,日本人寫的台灣旅遊指南大概是不會寫到有一個叫作井口眞理子的女生,來台自助旅行時死於非命吧!

既然旅行指南可讀的成份不高,旅人只好轉而求其他,有關旅行的書寫還有一類是旅行文學,在國內通常是國外的譯作,我們的旅行文學也不缺乏,但深刻質精的少。走得遠想得深爲上乘,走不遠想得深次之,走不遠也想不深或根本不去想爲下,此中外亦然。如果要用一句話來概括,那就是——好的旅行文學應該包含了好的行動力、好的思考能力與好的文字能力。就厚度而言,它們是不適合

帶上路的，旅行前或旅行後反而比較適合。至於去到書中描述的地點（帶書去），也會因為時間年代的不同，還有民族的差異而無法體會作者的心境。旅行宜自由自在，這類書太沉，旅行時往往沒有時間去思考，不旅行的時候讀才會有想像與心神嚮往的空間。因為這類書的旅程往往是一般人所無法做到的。另一個思考點是，他們歷經千辛萬苦、艱難旅程寫就的旅行文字，我們卻在幾個小時就把它讀完，旅行文學究竟是要告訴世人什麼呢？

這疑惑很難解！我反而偏好許多不是專為旅人寫的非旅行書，偏好在書中發現幾則書寫旅地、旅景的樂趣。還有一些作家，描寫他們原鄉的功力足以讓人當成指南，還有更多的藝術家（當然包含作家），一生的創作會讓人想要到他們的出生地、家鄉或曾駐足的地點去看看，旅人帶書，是書去旅行呢？還是因書而旅行？

有人喜歡在布拉格閱讀卡夫卡，在巴黎閱讀卡爾維諾，有人喜歡在上海閱讀張愛玲，有人喜歡在絲路閱讀斯文赫定，還有……在湘西（湖南）閱讀沈從文，

在宜蘭（羅東）閱讀黃春明。此種讀法並非我首創，我想我不會是第一個，也不會是最後一個，旅行永遠是與閱讀相伴，不管是讀了再去旅行或者一面閱讀一面旅行，閱讀就是一種思想的旅行。

旅行的記憶——書寫旅行

很少有人不帶相機去旅行，少數的旅行老手會不帶相機上路只是一種灑脫的表徵，並沒有因為不帶相機而顯得比較高明。不帶相機去旅行就減少了讓別人看出你的層次與缺點還有破綻，有時甚至還可以看出一個人的心境。在這個圖像充斥的時代，旅遊雜誌、風景明信片、導覽手冊都已經為我們做了一個最好的示範，如果不是最好，最起碼也有第二好。旅人行路匆匆，久留也是為了貪慕眼前的閒散與自在，自然也極不願意被相機所控制，旅行起來便綁手綁腳。而且並非人人都可以是安瑟亞當斯（Ansel Adams），對於事後所洗出來的照片常常驚訝不及親眼所見的千分之一，因為再怎樣不過就是照片。

作爲另一種記錄而言，文字能夠沉澱與反省的意義自然就大過於照片。應該也有人在旅行中不做任何文字記錄的吧！包括旅行日記、旅行書信、明信片之類的，我想不出是基於什麼理由，不過我會認爲這並非眞正的旅行。眞正的旅行在人生中會具有某種儀式的意義，藉著儀式宣告成長。因此旅人在覺得落腳歇息夜幕低垂時，就開始用日記來代替雙腳旅行，雖然我也會在白天寫，但總會覺得少了什麼感覺。

旅行驚心動魄或感人至深的事不定期就會上演，我沒有辦法像別人把Notebook帶上路，那沒有辦法印上異地的郵戳跟我的筆跡，還有一張張的郵票。我在寄信的同時就能夠想像對方收信的心情，相反的，他們卻很難想像我在旅行的景況與遭遇，書寫就成了一個出口。任何日記（只要是日記形式的）都是極私密個人的一種形式。除了我自己的，我至今還尙未讀過任何一個人的旅行日記，所以只能以我自己的經驗來揣測。市面上已經出版的探險旅遊記錄雖有很多是日記形式，但可能都修改再修改才出版（不是最原本）。我的旅行日記除了文字以

外還被我胡畫一通，有我自繪的地圖、每天的金錢去向、事先寫好的旅行資料、可能還夾有幾張當地食物的包裝紙，而文字更無任何偉大之處，字體更是只有我自己才看得懂。因此我推想旅人都拿日記來當草稿與備忘錄，以便應付將來的出版或任何形式的公諸於世，或是當成像小時候照相簿般的收藏。

不管出版是不是在事先的計畫，或者因為有出版的念頭下筆便會不同，越來越多的跡象顯示旅行書寫族群正在日益龐大。有的是一開始就專注旅行書寫，有的是現有作家隱身其間，再加上兩大航空公司的「旅行文學獎」推波助瀾，似乎一下子之間人人都是旅行作家，但我深思的是好的旅行文學究竟在哪裡？未經修飾轉化的青澀日記每個旅人都在寫也都可以寫，但是拿出來就有問題了。它們不外有以下雷同，或為感時憂懷、或為自我囈語、疏離與人生孤寂與生命在旅途不斷牽扯、文明與墮落交互指責，再不然就是在異國看到某一景象聽到某個音樂想到此時自身的處境而感動莫名，鄉愁一起而久久不能自己。旅行書寫有各種可能，光就內容而言我所能想像到的就有自然觀察、考古發現、人類學誌、蠻荒探

險、宗教朝聖、田野民俗、文化藝術、尋根之旅、異國生活、人道關懷、心靈回歸等等不同層面的旅行。好的旅行文學必有一次好的旅行，旅行之必要文學之次要，先有旅行再發展出文學。像是旅遊雜誌很難在內容取向之間發現每本的不同（還有旅遊雜誌又跟地理雜誌有什麼區別？），相似度太過於雷同也發生在旅行書籍，旅行文學畢竟不是工具書，很難具體說明藉這樣的閱讀我們可以獲得什麼。

就文學來說，旅行文學不過是新起的另一支，同樣是在人生追尋感人的力量，而我們的典範級的旅行文學還很難在台灣發現，是不是我們還走得不夠遠不夠深刻呢？

而不論是東方或西方，旅行書寫常常會令我懷疑書中某些內容的真實性。而除了作者自己以外，我們很難去查證哪些是誇大吹噓，哪些也許是謊言，哪些又是作者自己的誤解。除了不同的年代因時間產生的差異，即使結伴同遊旅人眼見的也不盡相同，在那麼多的西方旅行經典裡，有很多就很令人懷疑其中的真實性。我說的並非那種令我們感到時光倒退般的描寫，而是有些旅人的際遇與能力

常常寫得讓人讀來匪夷所思，而旅人如果刻意要隱瞞真相，是絕對沒有任何一個人能夠證明，所以我們僅僅能夠用懷疑的態度。而除了像第一個登陸月球這種等級的事件以外，西方的旅行探險文學競相出現的：誰是第一個踏上東方哪一塊土地，誰又是第一個踏上哪裡的女性，誰又首度從哪裡穿越哪裡抵達了哪裡，在許多典籍上紛亂出現，信實的程度也同樣讓人懷疑。有那麼多的人都聲稱是第一，那究竟誰是第一呢？這就好像要知道誰是第一個進入台灣的外國人，台灣第一位穿比基尼的人是誰那樣的困難，所以，甚至我還懷疑希拉瑞真的是第一位登頂珠峰的人嗎？答案恐怕只有天知道，還有如果珠峰會說話的話！

與西方諸多的旅行經典相比，中國還不至於沒有旅行文學，只是少得可憐。

酈道元的《水經注》、徐霞客的《徐霞客遊記》或可為代表。同國畫一樣，文人山水是在一種意境與外象精神做描寫，跟西方的心路情境與冒險發現有著很大的不同。而如今的我們要寫就好的旅行文學其實是難上加難的。

三毛的《橄欖樹》已成過去，如今回過頭來看，她的《撒哈拉的故事》還比

現在的旅行文學更接近旅行文學。著重於生活瑣事樂趣發現的描寫，同前幾年流行過的彼得梅爾《山居歲月》倒有幾分類似。叫喊流浪的時代是一去不復返了，存在主義也不能成為旅行時的藉口，新時代的旅行當有新的領悟，東方有東方的哲思，不管是在旅程還是在思考的歷程。

旅行的偏見——東西方的差異

「我對東南亞一點興趣都沒有！」我的一個朋友這樣告訴我。

凡是旅人都會意識到距離與時空所產生的遐想，紐約人之於自由女神像，巴黎人之於艾菲爾鐵塔，台南人之於赤崁樓，這種眾人皆知的旅遊論調，中間的那個之於當然可以解釋作：很少去！沒什麼！或者——無聊！

所以我的朋友這樣跟我說，我是可以理解的，這跟我們早年旅行團大量出團有關，因為距離最近，大概只有我這種好奇心甚重的人會對它產生興趣。我隨便翻開地圖就有泰北金三角、東馬婆羅洲的沙勞越、沙巴，印尼的爪哇與巴里島這些很讓我感興趣的地方。但大部分旅人的旅行原則還是盡量走得越遠越好，越跟

　　家鄉得不到任何牽連越好。可是地球畢竟是圓的，走得再遠也還是在地球，離東方最遠的自然是西方，反之亦然。

　　難怪我會在中國大陸、泰國這些地方碰到一票又一票出來旅行的老外，他們都很迷戀東方文化，就像我們迷戀西方歐洲一樣。基於同是旅行者的好奇，我常常偷偷跟在他們背後看看他們都在做些什麼，尤其是在中國大陸（我想瞭解他們對中國的認知與我們有什麼不同）。而且旅行期間除了與當地人接觸外，免不了也要跟這些歐美浪人做某種程度上的交流（浪人們通常迷戀陽光、沙灘、性愛還有大麻）。東方文化裡的哲理隨便一個就很能夠迷死這些老外，比方佛道、禪宗、輪迴……。更具體的是，我常在大陸的夜市攤檔看見無數的老外對我們中國的字畫很有興趣（當然是字畫不會是油畫，以此來表示到過中國）只是他們的眼光層級都不高，夜市當然也買不到什麼名畫。就畫的水準而言，常常是會挑到一些花開富貴的花鳥，還有一些諸如吉祥如意的字畫，水準就像我們台灣三流的中菜餐廳牆壁掛的一樣。我常常在他們後面竊笑，我不相信會有老外分辨得出懷

素與金農或者八大與石濤的差別。所以對他們來說，只要是用毛筆寫的用毛筆畫的就是了。所以我常常在旅行中國期間看到他們人人背包上面都插了一只長長的器物，遠望如劍，走近才知道原來是中國字畫的捲軸。

後來我的幾次亞洲之旅，竟然像夢魘一樣，免不了的要與一批又一批西方的背包客擦肩而過，甚至是同遊。此種夢魘根本無法消除，而且還是一種漸進蔓延的趨勢在進行著，在有山有水的地方就不難找到他們的蹤跡，而各個旅地也為了要應付他們而轉變成他們所需的樣式，在各個島嶼與海灘之間，因為他們的大批湧入，在不同的時間不同的地點輪番上演著淪亡記。詭異的是，如今我們東方旅人在亞洲行走，反而還要感謝這些人，早就為我們踏出一條路徑來，省去許多徒勞。而他們眼中又是如何看待他們自己與同類，當有一天也輪到我們在歐洲遇到一批又一批與我們相同膚色甚至語言的背包客時，會是什麼局面呢？而看到他們在英語並非十分通行的中國來去自如時，曾讓我這個中文聽說寫都無比流利的旅人心生嫉妒與挫敗感，直到後來看過神色慌張的西方背包客走進五星級的飯店住

宿時，才又讓我釋懷。在上述這些地方，我的目光常常不自覺的停留在他們身上，因為他們彼此之間又是一種殊異的風景。

旅人相輕。不知道為什麼，對於這些西方浪人我一向沒什麼好感，也許是因為我來自東方吧。眼見他們在自己的土地如此輕鬆放任的來去自如，今天走了一批，明天又來新的一批，用佔領兩個字一點也不為過。他們又是如何佔領的呢？從就我所瞭解的不外──冒險再冒險、深入再深入、征服再征服、頹廢再頹廢。

七○年代嬉皮式的旅行高峰到現在，其實這中間並沒有什麼太大的差別，頹廢放縱、追求刺激、挑戰極限、崇尚自然、不受拘束、自由放任，隨時隨地享受生命，是他們遵行不悖的真理，也許還可以加上一個糜爛墮落。

感，給了他們一個旅行的庇蔭，他們不盡然瞭解或認同東方文化，西方文化的優越陽帝國」、「龍年」中出現的東方人（卑微、落敗再加上黑暗），就可以知道。而他們旅行所發展出來的那一套，也不外乎就是──天體營、激流泛舟、登山健行、叢林探險、衝浪攀岩、高空彈跳……幾乎都是體力型的冒險。不冒險的時候

就在露天咖啡座、酒吧、食肆，你看我、我看你，不知道是在看些什麼？而且人徹底實行旅行的放任，開放再開放，男的都自以為是印第安那瓊斯，女的個個健壯好似女金剛、雌猩猩，喧囂而吵鬧。浪人們大概永遠也不懂東方的謙沖為懷、虛懷若谷內斂的哲學。而外形上的高大優勢，使得這批人不自覺流露出傲慢自大，甚至有的望之即讓我很清楚的感到邪惡兼目中無人（料想矮小的東方人大概不敢對他怎樣），有點像是歐洲人一向看不起美國人一樣，而西方浪人很自然的也經常會輕視小鼻子小眼睛的東方民族。

儘管如此，我也不能否認西方文化的優點，還有旅行文化上的前導，這些西方背包客的優劣與層級，我無意在此分類比較，也不能一味以偏概全，好的也不是沒有，但我不能像有些人眼中看到的盡是一片美好。

因為不瞭解而旅行，旅行者四處穿梭產生的文化激盪越來越不可忽視，文化有時候是種因地制宜的東西。試想同一幅畫（比如塞尚的任何一幅畫）如果放在美術館與放在街頭地攤有人分得出虛實來嗎？如果又把華麗裝飾的框去掉，捲一

反思旅行——一個旅人的反省與告解

捲混在許多當代二流畫家的作品中，又有多少人能一眼分辨得出來？以此來解釋物質與文化常在旅人行走轉換的同時，產生一種空間與情境轉換的差別。所以歐美一流（是實力而非名氣，兩者有時並不相等）的文化團體來台乏人問津，二流的卻可能造成轟動。同樣的，渡海而去的東方文化也可能產生差異，以此可以來解釋為何近來雲門在國外的掌聲會比在國內多的原因了（我絕無意貶損雲門，只是它太具體明顯，可以用來作代表）。於西方而言，雲門含有強烈的東方元素，於東方（我們）而言，我們看了二十年了，看太多了（像巴黎人之於艾菲爾鐵塔一樣）。可是不管國內國外，雲門就是雲門，不是嗎？

近幾年台灣突然有很多機會見識到歐洲印象派的真蹟大批且不只一次的來台展出，包括莫內、羅丹、羅德列克、雷諾瓦都來過台北。我去看了，總覺得少了些什麼，畫作近在盈尺，我卻覺得有種距離。原來也是情境在作祟，畫作可以過海，氣氛卻不容移植，誰有辦法把巴黎的一切（巴黎的建築、巴黎的人、巴黎的空氣……）都搬到台灣來呢？

因地制宜也不只存在於旅行中，很多時候我們都可以比較得出來，像身體健

康時難以想像病痛的苦、出社會後才開始想念學生生活、結婚後懷念單身時光、

不旅行時懷念旅行、嬉皮懷念當年在東方的歲月。

千萬也不要怪別人都把在外面旅行的我們當日本人，我也知道這種痛苦（有

時候是解脫），我們不也把歐洲、中南美洲、澳洲的旅客都當美國人，台灣有幾

個人能分辨出南歐、北歐、西歐、東歐人的差別？這也不重要，重要的是姿態

——旅行的態度。我相當清楚我們東方人在面對老外的時候（不一定是在旅行

中），有兩派人馬，一是阿諛逢迎，一是恐懼戒慎。前者顯然媚外認為老外較優

越，看看華航空姐對待中外旅客的不同就知道了（其實我寧願相信這又是一種

「物少則優，多則劣」的原始法則，在滿載國人的回程班機上，空姐當然優先禮

遇少數的外國人）。後者因語言、外形心生惶恐而退避三分（或者是一種害羞與

不善表達），除去這兩者剩下來的少數才是平起平坐看待的。有一次我在中國大

陸遇到一個台灣女孩，她告訴我她的一個親身經歷。旅行在外常常有機會與人同

房（住宿只算床位），某次有個老外在與她閒聊間告訴她：「整個中國都很髒，不衛生，中國人都是豬，髒得很！」她一聽也不辯駁，回答他說：「我就是你說的中國豬！」那名老外聽了自知無禮，連忙說：「不！不！妳是台灣人。」她又說：「台灣人也是中國人！」我可以由她的述說中想見一個東方女子義正而又嚴詞不卑不亢的站在西方人面前。只是這樣的例子並不多。

西方早我們東方出來旅行沒錯！可並非都是好的典型（尤其是西方人面對他們眼中落後的東方），我必須要挑壞的說。如今的西方旅行者仍舊有很多早年嬉皮放蕩的行徑存在，在我聽聞眼見的故事裡，有跑到東方來吸大麻的（多到無法數了），有為了省房錢半夜溜掉的，還有的根本就是逃跑的罪犯……當然還有無所不在的性，日本年輕女性常常在國外尋求一夜情，但與這些西方客相比簡直是小巫見大巫。相對於東方旅人的拘謹，西方旅人一旦出來旅行就等於享樂與放縱，你看見有如情侶般的老外，很可能他們昨天才剛認識，有人還會經大白天開逛完回旅店房間，一開門就看見老外當場在床上翻雲覆雨。更多是把東方女性當

成免費又容易投懷送抱的對象（東方女性是否也該自省？），每到一地就四處遊獵。我們常常會避諱性，旅行不過是另一種生活方式的改變，旅行中必然會碰觸性，國內似乎還沒有哪一本旅遊書提到性方面的書寫（不是指豔遇也不是光指色情），西方開放有開放的好處，東方有東方的美德，能拋掉本身民族地域偏見的才是一個好的旅人吧！不過，那很難！

旅行的誤解——瞬間的錯覺

旅人在世界各地遊蕩，如今世界上就地區來說已經很難找到不曾有過旅人踏足的痕跡，旅人藉旅行來瞭解世界，相對的，旅人自身也是一種被觀看的角色，讓大多數無法旅行的人，觀看旅人進而以為旅人就能代表他生長的地方與國家。

在東京、香港、新加坡、台北這些東方的大都會，我們都能看到為數眾多在此工作、求學、研究、訪問或是落地生根的西方人，我們絕不會因為一兩個老外行為的偏頗而認為他們皆是如此。但是旅人先天上的放任自由與率性，再加上所有的旅人皆是過客，很容易的，旅人的些許放縱行為很可能會被當地人就此定型，或在心中立了一個典範，特別是那些未開發的國家與地區。

傳教士、人類學家與探險家很可能是最早進入這些地區的三種類型，最早進入亞馬遜熱帶雨林的西方人可能是傳教士，在蠻荒部落展開田野調查的人類學者也極有可能是第一批進入的人，第一個踏上南北極點、第一個登上珠峰的人自然可以算是探險家。除去這三種角色，旅行在今天已經沒有辦法有什麼創新的格局，在某些著名的旅行點，甚至是已經出現旅人人數超過當地人的局面。旅行的驚訝與發現如今只能在上述三種人的旅行典籍中去挖掘，很難去明白的一件事是

——我們根本很難去瞭解數十年前或百年前原住民對我們的旅行前輩的觀點與想法，有些甚至是已經殉難了，死於他所嚮往的荒野，有些就死在當地人的手中，在民智未開的時代，文化與神靈常常會造成誤解。今天旅人再度出現在這些地方，很詭譎的是，來自文明世界的旅人在接觸到穿著印著英文字T恤土著對著旅人咧嘴一笑的同時，旅人早已忘記他們的祖先當初很可能親手殺害了自己的祖先這件事。

當然，現在早已沒有食人族或獵頭族，但是有關旅行的誤解，我認為卻一直

沒有中斷過。旅行常常會見到的一個錯誤是，很容易相信眼前所見到的一切，我們常常沒有選擇權的被迫要接收一些媒體的片面報導，以為那就是真相，像當代攝影家布列松倡導攝影就是一種「決定的瞬間」，旅行也是一瞬間。那麼，旅行的時候雖然我們擁有主導權，可是旅人絕對是沒有辦法像早已生根的當地人具備全知的能力與生活的本領。

畫家畢卡索曾經每天都畫同一個瓶子，引起旁人的不解，質疑同樣一個瓶子有什麼好畫的，可是畢卡索卻說：「你們覺得都一樣，我卻每天看它都不一樣，顏色、光線每天也都不同。」由此可知，旅人在旅地的短暫停留，可能只是一個片面式的回憶，很可能在某地受到幫助，或受到欺騙，或個人心情上的轉折，來訂定這個地方的印象，或者剛好碰到一些幸運或不幸的事情，就對它有了不一樣的觀感。每個城市有每個城市既定的生活秩序與軌道，對於一個初來乍到的外地人來說，是無從體會也無法融入的，回想我們自己居住的地方，都自有一套無需言語的規範與模式，久而久之我們會活在其中而渾然不覺，外地人是很難去察覺

到的。特別是旅人，旅人常常在既定的旅遊路線去走，就算混入當地人的生活也很難去明白種種的為什麼，更遑論是進入他們的核心了。

最近有一位寫旅遊文章頗見新意的作家李黎，在一篇名為〈異國的視角〉的文章中有一段話寫得極好：

每個人的一生裡，如果有機會，最好能在異國住一段時候；不僅是旅遊，而是真正居家過日子。一方面可以體會咀嚼深沉的鄉愁滋味，同時在日常生活中，學著用習以為常和興奮好奇的兩種眼光彼此觀照，從另一個「偏差的角度」看待熟悉與陌生的世界。趁年輕的時候成見尚未養深，往後的漫長大半生可以無窮回味與受益。

我們都知道，華人移民常在移民地形成一個小圈圈，有人一生就只在唐人街度過，大多數的華人如今還是很難進入當地的核心。旅人是一種放任自我的遊民，對大多數的在地人而言，旅人也提供了他們觀看外界的一種角色，單就時間

上的差別，今天的華人移民已經不是當年駕船到異地討生活的苦工。可是，在西方出現的東方旅行者，依然有被看成是妓女或奴工的可能，因為少數會被多數掩蓋，而西方觀看我們東方人的眼光一時還很難改變。

旅行的誤解所在多有，即使是老練的旅人也常常會犯一種不得已的錯誤，對人心存戒心，分不清誰是真心想要幫助你的人，旅行起來就戰戰兢兢，深怕被騙被搶，結果到頭反為自己的敵意而內疚不已。「因錯誤而結合，因瞭解而分離」，是一句形容婚姻的老話，而旅行讓我們越瞭解或者是越誤解，相信自己或是相信別人，其實都不太重要，完美的婚姻只能有一次，旅行卻可以有很多次

——直到找到認為對的為止。

旅人的卑鄙——秘密與虛偽

我曾經讀過不知道是哪位作家寫過這樣的一篇文章——〈一個作者的卑鄙心靈〉，光是看到這樣的一個題目，就會讓我覺得他一定是個好作家，就算不是大概也不遠了。而在古今中外的旅遊史記載上可曾有過旅人坦誠自己卑鄙的，我也不知道有沒有，還是他們都是光明坦蕩的旅行家。總之，我一向認為旅行這件事很難沒有卑鄙的行為，而且還多不勝數，只是都被旅行的崇高光環給掩蓋掉了。

旅人的卑鄙有時候只是一種心靈上的想法，有時候是種顯而易見的行動，像是如果是到第三世界國家去旅行，這個舉動本身就有點卑鄙。因為你只付出少許金錢（對他們來說通常是大錢），就能夠享受到他們乾淨的河川、新鮮的空氣、

原始的大地還有熱誠純樸的笑臉（文明世界很難用錢買到），所以所有在第一世界賺錢拿到第三世界來旅行的旅人，就已經開始是個卑鄙了。也許是我的標準比較嚴，也許有人會說觀光事業才能為第三世界賺進外匯，可是觀光事業也已經對第三世界造成自然生態的傷害，有些還是永劫不復，縱使有千百個名正言順去旅行的理由，它還是我心裡認定的卑鄙之始。

掠奪則是一種殺傷力更深的一種卑鄙，人類學家、考古學者、民俗學者、探險家、藝術家……各種不同旅行目的的旅人都常常會做一種事情，就是到部落或是到古蹟陵墓去，大肆搜刮竊取古物、少數民族的物品。從百年前的史坦因、伯希和帶走敦煌經卷（那個年代通常是誰先發現就是誰的）、高棉的吳哥窟、巴布亞新幾內亞的部落，到今天換成另一種形式的掠奪——表面上是做研究或藝術工作，實際就是在少數民族部落收光他們的家產。也不管這東西對他們來說重不重要，只求能滿足文明對野性的渴望。至於戰利品將放在自家客廳或是博物館，我認為都沒有什麼差別。就算單純一如我這般純粹的旅行者，我也常常有種私念，

會想把人家的東西佔為己有，也許觀光地點的攤檔上會有販賣相似的東西，但很多旅人都有一種心理，越難得到的才珍貴稀有，還可以滿足炫耀，當成是自己千辛萬苦帶回來的戰利品。

當我們在旅行的同時，旅行本身就已經從出發到進入，旅就是在進入別人的生活，窺視別人的行為。我不知道有多少旅人會小心謹慎自己的步履，而時刻跟隨著旅人的照相機（攝影機），是最容易令人做出卑鄙事情的工具。當我們翻開各式各樣的旅遊指南、地理雜誌、攝影集……還有旅人私藏的照片，只要相機對著的是人，天真浪漫或者苦難哀傷的圖片背後，我們永遠也猜不出背後攝影者與被攝者的故事。旅行也很難有時間去營造被攝者的自在與信任，會尊重攝影對象的攝影者才是一個好的旅人，否則一舉起相機就成了一種刺探。所以他們也不甘示弱用另一種方式來回饋旅人，用穿戴整齊天真可愛的原住民兒童或少女定點供人拍照來向旅人收費。

這麼說來，很少有旅人不卑鄙的吧！沒錯，只是他肯承認到多少而已，如今

的旅行方式與意義已經不同於以往，如果來探討古人旅行與我們如今的旅行的心路歷程，我想會是一件有趣的事情，尤其是在卑鄙的程度。

我一向有研究別人旅行的習慣，旅行的卑鄙心理我信手拈來就有以下這些：

比如旅人如果看到拉薩不但有卡拉ＯＫ還有舞廳，巴里島竟然有麥當勞時，心情一定不會是高興而是傷心！旅人的卑鄙心理想的都是——這裡最好永遠都是這樣，不要有進步不要有文明，以便旅人隨時從文明返回此地來尋找救贖。矛盾的是旅人一方面希望保持原始，一方面卻又帶來破壞（因應旅人的供需行業），結果當然是此等衝突日益在世界各地蔓延，想要救贖也就變得越來越難了。經驗又告訴我，旅人會常常在旅途中與人相識伙同，尤其是隻身獨旅的時候，你想要甩掉寂寞而眼前這個人也許能夠陪你走一程。異鄉人的邀約也好，它鄉遇故知的也好，旅行每天都和人道再見，要在世界上有第二次相逢的機率微乎其微，因此旅人又開始卑鄙了，投緣的旅伴就會開始互相留下住址，這一點我是很清楚的，隨意的留下住址（想說反正他不會來或明知他不可能來），自己卻渴望在它國時能

得到這位友人的相助（最好有免費的食宿）。它鄉遇故知還有另外一種卑鄙，當旅人在異鄉精神飽滿旅途順暢時，永遠也不想跟故鄉的人打照面，尤其是搖旗吶喊的旅行團，一票故鄉同胞從你面前經過，會讓旅人有此地是何地的感覺，可是當你旅途困頓需要幫助時，又巴不得有共同語言的同胞能扶你一把。至於我們經常在旅行作壞事時，就偽裝成日本人，或者是在落後地區買紀念品時用力殺價，在熱門旅地恥笑旅行團如小學生般的愚蠢，在觀光地區揮趕如同蒼蠅一般黏人的小販、乞丐，其實都還情有可原，算不上是什麼卑鄙的事情。

我也必須要在此承認我曾有的或者我做過的一些卑鄙行為，這些行為我不說絕對很難有人知道，所以我可以想見不知有多少的旅人有上述沒有提及的個人卑鄙。在我未出國門年少之時，曾經是個無可救藥的人道主義者，旅行對我來說就是要去實現人道的關懷。可是等到我真正出去幾次旅行之後，也一直沒有去實現它，勉強可算是的話不過就是去了泰北美斯樂（早年送炭到泰北的地方，當地住著戰爭留下的中國人），此事一直讓我耿耿於懷。另一事更為卑鄙，我在旅行

西藏期間，時值達賴生日前夕，友人曾經告誡我沒事不要到八角街去晃，我知道西藏會有一頁血淚的抗暴史，到今天都還有零零星星的暴動會發生。其實我心理就巴不得暴動在我眼前發生，這樣我還可以當個歷史的見證，偷拍它幾張照片寄出來，旅人的旅程能夠與歷史事件重合，對我來說是件很令人興奮的事情。奈何暴動並沒有發生，回到台灣一個禮拜後看到報導西藏發生小規模暴動，而且就在大招寺旁的八角街，我竟和它擦身而過，此事一直令我懊惱不已。

當然，我還有一個最大的卑鄙就是用批判的角度來寫了這本書。

無論旅行的過程如何的艱險，甚至是出生入死，如何的驚心動魄，回來以後都很難讓身旁的人體會你所描述的萬分之一，內心的轉折變化更是很難從外表看出來。除了一臉風霜旅塵和比出發前略瘦的身體，旅行前後的差異是很難對外人訴說的。所以當我們閱讀很多的旅行書寫時，其實很難辨別當中的真假虛實，有無誇大的成份，更難的是在書中發現幾則卑鄙的事情。

強克拉克（Jon Krakauer）是一位我很欣賞的旅行作家，國內曾有

出版過《阿拉斯加之死》、《顛峰》等書。一九九六年發生過珠峯登山

史上的一次最大災難，他也身在其中。那次在珠峰頂上總共死了九個

人，裡頭不乏已登頂過珠峰數次的各國登山好手。起因是一次突如其來

的大風雪還有各國登山隊沒有協調搶時間性的荒亂攻頂行為，除了死亡

的隊員以外，還有很多遭受嚴重凍傷奄奄一息的隊員（如我國的高銘

和，回國後切斷了腳趾、手指及鼻頭）。令我驚奇的是，他竟然好端端

的沒事，那個奪命的風雪夜他也在峰頂，何以像他這般登珠峰的新手竟

能全身而退，還能在極度缺氧意識模糊的時刻清楚的記下峰頂的一切

（見《顛峰》一書）。所以我不得不懷疑他是否有幹過什麼卑鄙的事情，

在絕境中，人性的考驗與道德會變得脆弱不堪一擊，所以不得不讓人起

疑，在他內心中是否有不敢公諸於世的卑鄙念頭或行為。而我們也只能

懷疑，永遠也無法去求證，除非他自己說出來。

而我確定他安然無恙的理由是，三年後我在美國國家地理頻道看見他又動身前往南極，攀爬無人登頂過的剃刀峰。一座近乎垂直的山壁，攀爬極需要高度的攀岩技巧，影片清楚的可以看到強克拉克的雙手，近距離拍攝十分清楚的，十指安然健在，可見珠峰帶給他的是心理上的夢魘，而非身體上的傷害。

我們有什麼能力去苛責旅人的卑鄙呢，除非我們都不旅行。我想應該是這樣說吧！越高深的旅人總是緩緩移動默默行走，虛心而謙卑，因為他們知道作為旅行這件事而言，他們已經比別人幸運而且幸福，旅行將讓他反省，而不是炫耀！

旅行的自私——虧欠與寬恕

凡是一個好的旅人，都絕對不會是一個好兒子、好女兒、好丈夫、好妻子、好情人……等等任何你所能想像到的角色。只要他目前是個旅人，那麼除此之外的所有名稱皆在不好的行列，至少就一般世俗的觀點來說確實是如此。

當我們翻開無數的旅行書寫時，不難發現在前言或是序文記載著作者如何排除萬難克服一切要去旅行的決心與勇氣。每個旅人都有著雖千萬人吾往矣非走不可的本事與經驗，旅行就是一種離家出走，離家出走的背後必然是很多親人的容忍與安協，我知道有太多的旅人或者遊子是絕對不敢標榜自己旅行的偉大的。相反的，他們內心都自知就旅行這件事而言，他們是深深的感到對家人虧欠的。（尤

其是東方旅人），所以也不難在一些旅行書寫的扉頁看到此書獻給我的父母、感謝他們的寬容之類的話語，這虧欠的另一個解釋也就是——自私。

可是旅人們依舊要上路，而且個個勇往直前無怨無悔。因為在自私的背後，是一股旅行能量的累積，當這股能量（出走）日積月累到大於自私與虧欠時，也就是非走不可的時候了。我自己也曾寫過旅行家書之類的信還有行前留言，告訴家人我出走的決心與理由，並且請求原諒與放心我會安然無恙的走下去之類的話語。而我現在相信，他們膽敢放任我獨自出去旅行的勇氣更勝於我自己用旅行挑戰自己的勇氣。像是一個成功的企業家是來自社會條件與環境的配合，單單自己是無法成就的，而旅人不也正是靠很多人的默許與諒解來成就自己嗎？

所以，不管是任何名目的旅行、多麼偉大的冒險或是極其平凡的旅程，本質上都是自私的。旅行必然是要拋家棄子，縱使把全家都帶上路也難見容於親族，反對旅行的聲音通常都來自世俗的譴責。而東方的壓力要甚於西方，男性的壓力又甚於女性。偶有例外者如：老頑童劉其偉與環航太平洋的劉寧生父子，父子倆

加起來一百多歲了還能一起到巴布亞新幾內亞去探險，劉寧生環航太平洋出發

時，劉其偉還親自到港口送行，不過這在東方畢竟是少數，也沒有辦法放在世俗

的天秤上來秤（有可能劉其偉會認為兒子若不去環航太平洋才是不孝）。父母

在，不遠遊，旅人始終背負不孝的罪名，我知道旅人都有一種天生的本領會在旅

程中完全忘記家鄉的存在，這是種選擇性的遺忘，而不是背棄。而還有一種隱遁

式的旅行，放棄更多的牽絆，也就無所謂的自私與否了。

相較於旅人的自私，父母的寬容與信任可能就是旅人無所窒礙的原動力，我

心中一直有著兩個感人的範例，一是前一陣子（九八年）數度來台尋找在阿里山

附近失蹤的兒子的那位紐西蘭父親，我在電視上不只一次看過他的身影，剛毅堅

定的眼神彷如那個與大猩猩為伍的珍古德，堅信自己的兒子還活著，言語間以

兒子的事蹟與能力為榮。倘若我沒猜錯，他應該是位愛山登山的人，所以十分信

任兒子有能力在山裡生存，雖然終究沒能找到失蹤的兒子，只找到一些衣物，但

身影實在令人難忘（後來我又在電視上看到他，在埔里幫災民重建家園，因為他

回到紐西蘭又在電視上看到台灣九二一大地震，及當初幫他的一位護士也出現在災區）。一是我在背包客雲集的尼泊爾波卡拉的費娃湖畔也見過一名父親，同樣是那種堅定的眼神，不同的是這名父親身邊帶了一位蒙古症患者的兒子（月亮臉頭大如斗），很顯然的是父子一塊兒出來旅行，在旅遊淡季的波卡拉湖畔，此景至今難忘。又讓我聯想到，當初那一代的旅人如果在二十年後，當他們的子女也要出走旅行時，那這些老旅人又會用怎樣的心態來面對呢？

旅人其實是拿自私在當賭注，但都輸不到哪裡去。我並不是在歌頌旅行的偉大，因為你再疲憊再倦怠，總有人張著手等你回來，化解你的近鄉情怯，原諒你的背叛，然後他們又常常忘記或根本不知道，你已經無法滿足這次旅行，也就是說可能沒多久你又要上演一次自私行為的危險了。

但是旅人都應該也必須瞭解旅行是自私的，雖然多數旅行還沒有大到需要社會來諒解與承認。不過在我一向關注的旅行事件中，最近我卻發現了一項可算是自私的行為。有位號稱是台灣第一位單車環遊世界的女子，卻在出發之後多次回

73

旅行的自私——虧欠與寬恕

台，停留休息都在一兩個月不等。我不知她有沒有受到任何企業的贊助，有的話
就非常不應該，既然跑回來，就稱不上是環球旅行，就算沒有企業贊助，作為一
個媒體關注的焦點，顯然也有負社會期望。從媒體得知她最近一次出發的日期竟
然是九月二十一日（集集大地震），地點是到澳洲橫越沙漠，國難當前旅人依舊
只為成就自己，旅人自私莫過如此！倘若她當時做出暫緩的決定，我將會對她的
旅行評價大幅改觀。

我另外還能想到的是，旅行這件事能有多少冠冕堂皇、神聖不可侵犯的理由
來與世俗抵抗呢？

旅行的罪惡——無止息的夢魘

請先原諒我如此武斷而且用這麼重的字眼來批判旅行，因為我實在想不出有任何的形容詞來替代。這罪惡是不容抗辯與解釋的，是所有旅人所製造出來的，不分東西、不分種族、不分年齡大小以及各種不同等級名目的旅行，無關旅人個人的道德品性，伴隨著旅行，無以詆毀無法抹滅。

一百多年前，梭羅的《華爾騰湖》書中的最後一章有過這樣一段話：「我們很容易糊里糊塗地習慣了一種生活，給自己踏出了一條一定的軌跡。我在那裡還沒住上一個禮拜，我的腳已經從門口到池邊踩出一條小徑了。」這條小徑僅僅只有梭羅一人走過，當年的梭羅絕對料想不到，百年後的今天會有這麼多的旅行者

靠著旅行指南走向世界，踏出這麼多的路徑，繁衍出龐大的旅行供需事業，前仆後繼源源不絕，量大到影響或足以主掌旅地的生態，跟梭羅當初書中所揭示的理想──簡樸與返璞歸真的生活，正好是個諷刺。旅人不耐世俗的平凡，勇於出走，卻掉入另一個制式的泥淖。當所有人都往同一個方向走的時候，當旅人都去尋找他心目中的華爾騰湖，當旅行（不管是旅行團或個人式的旅行）演變成為一種公式時，破壞於是形成，傷害無可避免，罪惡無處可逃。

這罪惡主要來自生態環境與民族文化的入侵與變化，附帶的是道德與價值觀的影響。旅行從出發到回來對自己的原始地並沒有什麼影響，旅途中所有被旅人「侵入」的地方卻經常留下永遠的改變。這改變也許並非一夕之間，重要的是改變常是來自很多細微短暫不足道的行為動作，因循且長期以往之下，旅人就好像一種外來的物種，原不屬於當地，卻大到足以影響既有物種之生存與平衡。既然是旅行，旅人隨時可以拍拍屁股就走，像是自私的企業家賺了錢就走，留下污染與公害給地方一樣。

日本人會篡改教科書把「侵略」改成「進出」，引起亞洲諸國公憤，可有旅人也肯承認旅行其實也是一種侵入。我想起多年前我曾在蘭嶼村落行走時，那是個炎熱的夏天，我一副觀光客打扮出現在雅美族人眼前時，他們都從鏤空的茅屋裡好奇的看著我，讓我覺得我反而在被他們觀光，因為我正在進入他們的生活，而我根本不能也無法先徵求他們的同意，觀光與被觀光者之間的差異是一道永遠的旅行難題，很難獲得解決。

我無意在此討論所有旅行的罪惡影響，那可能需要長篇論著才能細述，而且很多學者專家會比我適合，但我還是可以約略的舉幾個代表性的來說明：

生態環境的影響

如珠峰基地營各國登山隊所留下大量的氧氣瓶、垃圾……，還有近五十年來累積下來的屍體（也許有人認為死得其所，有人認為不是）。

肯亞國家公園大量的薩伐旅（safari）活動，已嚴重侵擾到動物棲息。

民族的影響

因應觀光客而產生的行為，比如原本很多只存在於部落間的歌舞，如今卻變成在五星級飯店、劇院演出，還有更多被觀光客寵壞的行為，如：柬埔寨小孩常常冒生命危險去撿舊炮彈加工來賣給觀光客，只因觀光客喜歡這種紀念品。

此等例子在世界各地多得不勝枚舉。

文化的影響

少有旅地能完全不受外來文化的影響，本地文化常常遭受外來侵襲，連巴里島這樣堅守自身文化的地方都已在逐漸動搖，像是拉薩幾乎已經快要變成完全漢化的一個地方，加德滿都被當年絡繹不絕的嬉皮客弄成一個可以吃到全世界各地美食的地方。

除此之外，當罪惡累積到一個嚴重的程度之後，很可能換來當地人民的覺醒

與忿怒，以下摘自《顛峰》一書最後一章：

我是個雪巴孤兒，家父在六〇年代末期替一支遠征軍扛貨物時死在昆布冰河。一九七〇年家母替另一支遠征軍扛東西，負荷不了貨物的重量，結果心臟衰竭死在佛麗琦村。我有三位兄弟姐妹死於不同的原因，我和妹妹被送給歐洲和美國家庭領養。

我從未回故鄉，因為我覺得那邊受到了詛咒。我的祖先逃避低地的迫害，抵達索羅─昆布地區。他們在「薩迦瑪塔」（大地之母）的山影下找到庇蔭。神明指望他們保護女神的聖殿，不讓外人侵擾，算是報答。

可是我的族人反其道而行。他們協助外人找到路線進入聖殿，冒犯她身上的每個地方，站在她頭頂，勝利狂喊，污染她的胸膛。他們有些犧牲了性命，有些千鈞一髮脫逃，或者獻上別的生命來代替……

所以我相信一九九六年薩迦瑪塔峰發生的悲劇連雪巴人都有責任。我不後悔不返鄉，因為我知道該地區的人已劫數難逃，那些自以為可以征服全世界的傲慢外國闊佬也是一樣。記得鐵達尼號吧。連不可能沉的船都沉了，威瑟斯、匹特曼、費雪、洛普桑、丹增、梅斯納、班寧頓之流的愚蠢凡人面對「聖母」又算得了什麼。所以我發誓永不返鄉，成為褻瀆神聖的一環。

而在世界各地也都在上演一齣戲碼，就是大批的旅人攻城掠地，「佔領」了一個旅地之後，種種不經意或刻意的行為慣壞當地人，久而久之當地人又用另一種姿態來迎合或騷擾旅人的因果循環裡頭去。

※薩迦瑪塔峰就是珠穆朗瑪峰，西方人口中的埃佛勒斯峰。

旅行與愛情——痕跡、記憶與種種

「女人在三十歲的時候哭泣，是因為她再也無法愛上別人了；女人在五十歲的時候哭泣，是因為她知道再也不可能了。」

很多人都曾經用旅行來為失去的愛情療傷，或是反過來的為愛遠赴異鄉，戀愛所帶給我們的回憶很像是旅行所帶給我們的回憶。尤其是初戀，有人初戀得早，有人初戀得晚，如果在年輕的時候沒有戀愛過，勢必是一種遺憾。錯過與遺憾是人生無可避免的傷痛，很多事情一旦錯過就機會難再，旅行就像愛情，而且還有著很大的關聯性，拋開為愛而旅行、在旅行中遇見愛情這種必然的相關之

外，旅行其實是非常像愛情的。

人的一生中都有很多次接受愛情的機會，就年齡來說就可以分為年少之愛、中年之愛、黃昏之愛三種不同的階段。我們都很難去預料真正的愛情什麼時候會來，但是只會等待的人往往是沒什麼機會的，也許年少時是一片空白，待中年又交白卷，勉強只能夠有段黃昏之戀，人生行將就木，再也激不起什麼漣漪。又有人是終其一生沒有間斷過愛情，總是在失敗中尋找機會。當我們到了一個年紀，自然就會有愛情的渴求，旅行也是如此。

從小我們就遵循著讀書、工作、成家立業的一套模式生活，旅行自是不在此一模式內，所以任何時候都可以去旅行。年輕時的旅行有經濟上的條件限制，中年時的旅行也許有點錢了，卻有家庭的因素限制（就算單身也是有父母），等到年老有錢又有閒時，體力卻已大不如前。因此，如果年輕時候不曾去旅行，等到邁入中年就永遠失去年輕的旅行體驗了，及至中年還未曾旅行，又失去了另一個經驗，年老時的旅行已舉步維艱，旅行彷彿是做生命的另一個回顧，像是柏格曼

《野草莓》中頻頻回顧的老醫生。

那不就是說旅行就很像愛情，當我們身心各方面都已齊備有條件與勇氣去承擔時，就可以去嚐試，我們當然可以四十歲再去旅行，老了退休以後再去旅行。

但是，年輕時放棄旅行不就像放棄愛情一樣，旅行在人生履歷上扮演的角色實在很難去量化出來，但其影響性重要性可能不下於愛情。年輕時候的戀愛往往最能夠消耗我們的記憶與懷念，因為是最初，也往往是最美好，然後隨著時間的消逝，愛情的降臨也不若以往的激情，倘若在人生中初次的愛情便是最後的愛情，沒有後悔與變心直到相濡以終，在今天像是一種可遇不可求的神話一樣。那麼用旅行來說就是，初次的旅行經驗與美好，常常讓我們就此愛上旅行，而且對旅行始終保持一種熱度，然後持續不斷的在旅行著，這種旅人也委實不多了。更多的是，心裡常常渴望去旅行，但被迫於現實環境卻一直無法去旅行，因為去一次旅行，可能要相對的付出一些代價，旅行在此時有如偷情，都是在制式的軌道中去脫離常軌，只有上路了已經在旅途了，才知過程的美妙，而且不能自己。

而愛情一旦進入婚姻，就像帶旅行團的導遊，固定與重複的旅遊地區，世界上再美的景色天天看也會覺得無趣，為何婚姻生活使我們天天看同樣一個人卻不會膩呢？

作家李敖一生從未出國，卻從不引以為恥，反而引以為傲，此人一生的愛情經驗也很精彩。同樣的，有人三十歲不到就已走過五、六十個國家，愛情如果與旅行的感覺是一致的話，那麼旅行就是藉不斷的游走來保持鮮度。有人說沒有結局的戀情所留下的永恆心影最是美麗，也讓人懷念。就好比旅行，適合永遠留存在心底的都是未曾走完的旅程，旅人一個不曾放棄的希望，於愛情就是——即使男婚女嫁也在心底為他保留一個位置，塵封上鎖直到死去，如此方知是真愛。

旅行的情慾──豔遇與性慾

旅人隻身在外，孤獨如影隨形，尤其是在停下腳步的時候，夜晚獨自面對空盪盪的房間，白天旅行時所發生的一切，適合用夜晚來沉澱，或者寫信給遠方的家人朋友，以此來表示自己的存在。除此之外，每個旅人對孤獨的忍受度不同，孤獨的另一個同義詞就是寂寞，除了逃避它之外，能夠解決寂寞的辦法只有兩種，一是心靈，一是肉體。

在日常生活的體制中，我們追求愛情，追求事業，在旅行時，我們什麼也不追求，唯一追求的不過就是──自由。雖然已經有人在旅行時同樣也成就了事業、成就了愛情，但那都並非刻意去追求。而是一種不經意的結果，就像鯨魚渴

望海洋，樹葉渴望陽光，旅人抵擋不了山野的呼喚，而當旅人感到寂寞以及一次又一次的情慾來襲時，都會如何去面對如此自然而然又極其私密的事情呢？

當然，這裡所講的情慾不只是指性慾，可是情慾一定包含了性慾。旅人總是隱惡揚善，不夠坦白，太坦白又暴露出許多自身的秘密。於是我們經常可以看到一篇又一篇在旅行時所發生的愛情故事，美麗浪漫的邂逅，遊記寫得像是羅曼史或日本偶像劇。在股市翻騰過的人都知道，當行情在大派時，投資人就會開始大聲宣揚，聲稱自己又賺了多少錢，如何的看對行情；相對的，行情大跌時就無人敢出聲，不知情者就會以為他永遠都是賺錢的。所以，回到我們習以為常的生活習慣、方式的世界中，情慾就很難見諸於檯面，而旅行時跟我們所習慣的生活在情慾的面對與態度上究竟有何不同？

我們常常在一趟旅行歸來後，朋友同儕口中一致性的都會問你一個問題，這個問題就是——在旅途中你有沒有發生豔遇？通常問者滿心期待，被問者則一臉苦笑。苦笑的背後還有另一個涵義，問者把這個問題丟出來的同時，旅人（這裡

旅人應該解釋為旅行回來的人，心裡想的是，果然都是些走不出去的人，盡問這種白癡問題。自從旅行工業化以後，「豔遇」這兩個字就成了旅行的引申詞，也是我認為的情慾之始。因為自由，因為沒有防備，因為旅行其實就是一種邂逅（這一句希望不會跟某位旅行作家未來的書名雷同），天天都在跟新的事物邂逅。

在文明國家，旅行很容易就會碰到心動的人，在非文明國家，儘管文明與種族的差異性極大，要擦出火花的機會很難。但是放眼望去，還有一堆跟自己一樣來自文明世界的山水兒女，此等異鄉也不難找到在此工作、服務奉獻，或心有所屬安家落戶的流浪異鄉人，所以豔遇的機會是無所不在的。

沒有一個真正的旅人是刻意要出來找豔遇的，甚至我所知道所猜想得到的是，很多旅人對豔遇這兩個字其實很反感。想想出來旅行有時甚至要冒著生命的危險、不可知的困境，全然放鬆享樂的機會極少，豔遇兩個字好像是對旅人的一種侮辱。但是，我要說的是，那些表面上、嘴巴上不屑於豔遇的旅人，其實內心依舊是渴望的，否則根本就不會出來旅行。旅行是一種包含綜合的希望，這種希

望是建立在對自身地的絕望，至於為何會對自身地絕望，每個人的故事可能不盡相同，只要是人，不管異性戀或同性戀，已婚或未婚，甚至是夫妻、情侶檔旅人皆有可能。也許沒有機會，也許是有機會但沒行動，在意念先行之下，旅人要否認自己是完全沒有這種想法的人，其實是很難的。

在日常生活中我們都會渴望愛情或豔遇的發生，更何況是在處處充滿浪漫因子的旅途中，旅行過的就是一種隨「性」的日子。是真愛也好，是露水姻緣也好，甚至有時只是旅行時很容易產生的一種錯覺，讓我們不知不覺的掉了進去。

據稱是國內第一位環球自助旅行家馬中欣先生，曾經寫下這樣的「冒險」故事，地點是在流浪客終年不斷的尼泊爾首都加德滿都（見《馬中欣浪跡天涯》）。

安娜波娜客棧——第七天的故事

旅行中與女人同居一室也是「冒險」，這是個不折不扣的冒險故事。

流浪式的旅行，沒有時空限制，每天過的是「不可知」的日子。

結果不必求，自然而來。

一九八三年三月，我浪遊在喜馬拉雅山區的尼泊爾首都加德滿

都，投宿在舊皇宮附近的安娜波娜客棧。

因了偶然的巧合，我和一位浪跡世界多年的日本女郎共居一室。

第一天到第六天，彼此客套禮讓，夜夜無事。

第七天，當即將分手的前夕……。

女主角據作者描述是東大英文系碩士，英國牛津大學比較文學博士班研究

生，獨自出來旅行已經三年，名字叫智子。我看過書中的照片，是一個美麗、智

慧、自信、氣質獨具的女子。能寫詩也聽古典音樂，是一個望之即讓人心動的知

性女子，作者想當然在說故事時美化了幾分，而且還帶有點沙文主義。當然像這

樣的獨立旅行的女性委實也不多見，舉這個例子，是指這是一種可遇不可求的際

遇。很多人都會這樣認為，獨自旅行的女性如果不是怨婦就是怪物，總之正常的女人是不會獨自出來旅行的。像女性運動員，有人會渴望她們有著娟秀美麗的外表嗎？我並無意與女性主義者對抗，但我必須說旅行的女性與女性運動員某方面是相似的是個事實。而很奇怪的，旅行的東方女性都渴望與西方男性有豔遇，而東方男性一旦出來，反而眼光還是落在東方女性身上（西方女性偶有秀麗優雅者其實也是很近似東方女性的），西方男性則是一半一半。除去一些不是旅人的旅客，在東南亞有很多機會可以看見挽著東方女性的老外，相對的我知道有很多日本年輕女性卻不辭辛勞的跑到西方去找黑人，據說是一種流行，也是一種炫耀。

很多時候，獨自旅行的女性會被看成是性自主的等義詞，像東南亞有很多的海灘男孩就專釣出了國就行為開放的日本女性。

旅行時的身體是自由的，心靈倒未必自由，在旅途中很容易我們會把我們生活地的過去與路上的情境糾結在一起，感情也是。性慾不過是一種生理需求，像無數的買春團、在東南亞用廉價誘拐孩童的西方戀童癖者，這些自然稱不上是旅

人，但是他們的的確確是在旅途中解決他們的情慾，不！應該說是性慾。旅人當然自覺得比他們高明，不過再高明也同樣需要保險套，我們東方旅人無需道貌岸然，特別是女性，過分矜持不會是種美德，在旅行的世界中無需對所有異性恐懼戒慎。因為是在旅行，因為人皆有情慾，該來就來，該去就去。

旅行的濫情——感性與理性

濫情就是一種煽情，任由情緒氾濫而不加節制，在無數的大眾傳播文化裡很容易就可以找到這類的典型。煽情很容易使我們想到色情，但色情不過只是其中之一而已。更多的是一種刻意的煽動人的情緒使之掉入已經預設好的情境裡，而觀眾的情緒也被導引而無法抽離，甚至回不到現實裡去，比如電影電視劇情的高潮迭起、記錄片感性的旁白配音、強說愁的散文、刻意懷舊的記實攝影……等等文化藝術或通俗商業工作者大量創造出來的作品。

濫情也是一種矯情、媚俗的呈現，有一種顯而易見的濫情我們都很容易看得清楚，另外有一種標榜藝術實則也是濫情。後者顯然較不易分辨，如果真要我具

體的說，可以拿陳凱歌的「霸王別姬」跟「黃土地」來相比，就可以知道何者是媚俗且濫情。而旅行時的濫情更是無所不在，因為有太多的外在因素可以讓旅人激動，太多的情境容易使旅人陷入感傷，還有一樣任何旅人都難以招架、情緒根本無法控制的濫情病源，對了！就是鄉愁！

一九九九年十二月六日的《中時》「人間」有這樣一篇文章，作者是郭力昕，題目是〈告別不了的濫情文化〉，副題是「從阮義忠的攝影談起」。論的是經常有著厚重鄉愁情感攝影的阮義忠《告別二十世紀》，正好與本文的立場十分近似：

阮義忠歷年來的攝影與作品集，依我的閱讀，或可粗略的歸納出幾項特色：其一，黑白相片洗放的穩定性與固定化；其二，構圖與快門裡熟練並耽溺的視覺趣味；其三，小孩、老人、婦女、原住民與農鄉場景成為其最主要的拍攝對象；其四，從零散影像中拼湊／製造主題與意

義的「後設」編輯方式：其五，對於農村 vs. 都市之善惡道德二分法的簡單論述方式。

溫情主義是人道主義的一種通俗而廉價的認知和實踐形式，它因而易於被庸俗化或商品化為一種濫情主義的等而下之的層次，從而剝削了人道主義與愛。這類浮濫而輕易的「愛心‧關懷」論述，充斥在政府與民間、反覆於藝文創作者與閱聽大眾之間。檢視近二、三十年來的台灣藝文創作者，這樣的思考模式與精神面貌比比皆是；不僅攝影創作圈所生產的濫情文化相形特別嚴重，其他領域如舞蹈（在這個現象上，尤其以「雲門舞集」為最顯赫的代表）、通俗音樂、文字創作、評論生產、記錄片作品……，都不乏這類例子。

鄉愁在旅行時無所不在，最容易讓旅人的情緒氾濫成災，但這不是這裡所討論的重點。濫情或可解釋成煽情、矯情與同情的綜合體，也許再加上一點點人道

主義。既然攝影如此容易濫情，那旅行究竟有什麼容易讓旅人濫情的地方呢？我約略將它分為四種：

人景

大多數都是貧窮破敗的國家，生活在此等地區的人們，特別是孩童，最容易讓旅人的同情心大發，並且設身處地的會為他們想，認為也許他們才是幸福的，文明世界的人才是極其不幸的。包括年紀輕輕就要幫忙賺錢的小童工、被賣到色情業的部落少女、在都市底層或垃圾堆討生活的小乞丐，此為一個族群；在山間水湄靠山靠水靠天吃飯的原住民為另一個族群。當然文明世界也有，而且多半是曾經施惠予旅人的陌生人。一趟旅行下來，幫助過旅人的人太多了，有些本身就是個旅人，有些就是自己的海外同胞，當旅人在異地接受到陌生人的幫助時，是遠比在家鄉受到別人的幫助時要感動千百倍。

物景

多半是戰爭、屠殺、毒害的歷史陳蹟，越是令人毛骨悚然的地方，也就越能激起旅人的同情。有趣的是當年的劊子手，還有可能回過頭來變成參觀這些地方的旅人。我曾經看過一個電視節目，二次世界大戰的日本空軍在四十年後又回到當年的戰場，與曾經交手的美國老兵共同打撈一艘當年被日機擊沉的軍艦。這種場面的激動程度自不在話下，而大多數不知戰爭為何物的年輕旅人，只好揣摩當年的生死來讓自己感動，並且提醒別人或自己是幸福的。因為是旅人，隨時都可以拍拍屁股就走，回去還可以販賣這種情緒與經驗，告訴別人，沒看過這些的人是多膚淺。除去這些地方，凡是與旅人自身地差異越大的地方，越是讓旅人看到許多對比。

心景

旅人一向多愁善感，要打動旅人的心其實相當容易，但一定要在非主流的觀

光景點，也許只是往旁邊多走幾步，避開人群，旅人就能找到與眾不同與自己心靈相合之地，然後在一趟旅行下來在旅人腦海始終念念不忘的地方。這句話推回去就是，當一個觀光地點還沒有成為主流時，不就是漸漸的由少數而多數人的發現終至成主流嗎！另外，還有什麼力量能夠精準無誤的打動旅人的心，除了音樂還是音樂。在紐約聽到「二泉映月」絕對比在北京在台北聽到還要動人，即使是錄音帶，照樣有催淚的效果。其他如美術、舞蹈、戲劇為其次，無論是在劇院、在街頭，旅人觀來都特別不同，特別感動莫名。

幻景

屬於旅人各人私密的出口，因為對旅人有特定意義，於是旅人對此情此景特別加重感情。也許是牽涉到生死、愛情、成長的回憶，實很難具體去說明，有心人便能知曉。還有各種如嘉年華式如夢似幻的場景，也很容易讓旅人濫情，這種例子太多了，多半是歌舞昇平或具有承載歷史意義的時刻。前者代表性有紐約時

代廣場的新年倒數計時，紙花片片落下萬人齊聲叫喊，陌生人彼此擁抱，後者有東西德統一布蘭登堡門前的音樂會，近一點的有香港的回歸，旅行遇此種景象要不夢幻也難。

就像我們明明知道，很多電視肥皂劇、好萊塢電影、日本偶像劇無不充滿煽情的成份，但我們仍然愛看，正因為它滿足了我們現實生活所不可能發生的事，所以也很容易理解為什麼有人旅行也充滿了此種成份，而且在許多的旅行出版品輕易可見。也許是我們在旅行前就已經儲存了許多讓我們日後旅行激動的能量，旅行時就常常不能自己。該這麼說吧！沒有一個旅人不濫情，只是好的旅人應該不輕易的濫情！

旅行的後悔——是後悔還是懺悔？

很少會有旅人在旅行回來之後會後悔去旅行過，通常的情況是，在回國的班機上當旅人從機艙窗戶望見自己再也熟悉不過的城市景色時，旅人便開始後悔，直到步出熙來攘往的機場回到久別重逢的家，後悔又漸漸地加深（旅人在心態上是漸漸地，可是事實上家鄉的一切同旅行前並沒有什麼改變，只是旅人逼自己視而不見），家鄉的缺失又立刻浮在眼前。幾個小時以前，旅人所經歷過的那個世界與家鄉是多麼的不同，這是一種屬於旅行後的後悔，而且是一種空間立刻互換留戀式的後悔。

而旅人在旅行當時，可曾有過什麼後悔，可以想見旅行天天都在跟人道再

對物的後悔

很多旅人都有收藏旅行的種種物品的習慣，有人一路把旅途所有的單據、票根保留下來，有人收集當地的河水、石頭、樹葉，更多人是沿路用殺價來換取屬意的紀念品。有一些紀念品也來自饋贈，曾經有人提出「旅行就是一種Shopping」這樣的概念來表示旅人的戀物，多年前三毛也曾寫下《我的寶貝》這樣的書。藉物思旅，每個紀念品背後都有一段旅行故事，旅人的後悔來自沒有用最低的價錢買到屬意的物品、住進了太貴的旅館、花費過多的冤枉錢在交通上、沒能在黑市換到最高的價錢，對物的後悔也就是對錢花費過多的後悔。

見，美好的時光一逝難再，很多機緣稍縱即逝。唯一肯定留下的只有記憶，當旅人挖開記憶深處，許多對旅行的後悔就無所遁形。

對人的後悔

旅人該不該在旅途中與人互留地址？多年前我看過一本雜誌叫做《旅行家》，裡頭就曾經討論過這樣的問題。旅人常常在外會碰到投合的人，世界如此之大，理論上要再重逢的機會微乎其微，該不該把旅行所碰到的人事物拉到自己的現實生活裡來？我記得那一期的《旅行家》有人主張，應該把旅行的一切都當成是個回憶，再怎麼投緣的人，也無需留下訊息，這樣才能永遠保持住最初的美好（因為絕對沒有以後了，唯一留下的是記憶）。這也就是為什麼我們可以經常在飛機上，一萬英尺以上的高度，接收到鄰座陌生人的心事傾吐。我有時候會懷疑自己是否一望即知是個值得信賴的聆聽者，原來這也是一種短暫的萍水心理。

時間越短、空間越小，旅人就越無所保留。讓我聯想到網路，有人一開始就不主張見面，即使是無話不談心靈契合，也難保在見面時不會變了樣（同上述一樣，旅人一向瀟灑來去，自然不能有過多的感情（異性的愛情與同性的友情），如此便走不遠。那些都是因為沒有見面或再次相遇的負擔，反而更能夠侃侃而談）。

會後悔的旅人，也就表示無法忍受過多的孤獨，自然走得也不會太遠。

另一種對人的後悔是來自文明的傷害，這些來自文明世界的旅人，常常在不經意間流露出文明的傲慢與緊繃的防備，這些往往是當地人的熱誠所無法化解的，無形中旅人就常常在無意間刺傷到別人，旅人有的自知有的完全不知。

對景的後悔

少有旅人會後悔沒有去到哪些地方，因為還沒有去何來後悔？反倒是對一些太過於期待的景物感到乏善可陳，這些景物通常都不是自然的景色，而是一些古蹟建築。有的的確是無可觀之處，有的是來自旅人自身知識的不足造成的誤解，更多時候我們旅行時所看的一些歷史陳蹟，其實全部都可以解釋為一堆廢墟（縱使保存良好但內在是荒廢的），有時候我們也進入許多陵墓去參觀。換句話說也就是我們經常在旅行時去看死人用過的東西，或者根本我們就在看死人（乾屍、木乃伊、展覽館的古人遺骨），而且存在於世界許多國家。如果要推舉出一個代

表例證，埃及的金字塔或許是個典型，所以要如何區分出這麼多的遺蹟、廢墟、陵寢，端賴旅人儲存的人文素養，否則很輕易的就會變成在死人的故居走過一遭如此而已。還有我們為什麼那麼喜歡看死人呢？考古學家又幹嘛挖那麼多死人？死人無法說話，所以也不能問他們同不同意！

對文化的後悔

我還記得國小畢業旅行時，曾經在花蓮的某文化村觀賞原住民的山地歌舞表演，約略是九族輪流著表演節目，節目內容卻十分的樣板與類化。長大後在國外的種種場合裡又見識到分屬不同國家不同民族的文化表演，童年的經驗卻一直深印在心中。出去了然後才發現，不管走到哪裡，世界上的少數民族幾乎都是一個模樣，服飾一定是鮮艷，歌聲一定是明亮，舞蹈一定是繁複而又原始（通常是模仿某種動物），就連部落的圖騰也都很類似，身上也一定掛了許多光采奪目的飾品，有些甚至一模一樣（如緬甸的長頸族與遙遠的辛巴威恩達貝拉族竟然都不約

而同的視長頸為一種美麗）。而且這種因應觀光客而生的表演形式（在文化村、飯店、劇院……），時間一久表演者也有厭煩的時候（表面上的虛應），在空間上也缺乏了某種根植於山野土地的生命力。而作為一個觀光客（任何高明的旅人在此時就是一個標準的「觀光客」），我必須承認，我經常對這種表演感到不耐煩，常常坐不到十分鐘我就想逃了。

專家的後悔

有兩類的旅人也經常會後悔，一是人類學家，一是生態學家。這兩種旅人都需要長時間的在田野展開研究調查，人類學家的悔意是對原住民，因為干擾到他們的生活。生態學家著書立作，反而暴露了生態地引來更多的破壞，或者生態學家本身的行為就已經對生態有了某種的干擾，而陷入一種矛盾。但是並不是所有的生態學家、人類學家都是具有這種高度省思的良知者，幾乎是田野工作的倡始者著名的英國人類學家馬林諾斯基（B. Malinowski），也曾經在日記中詛咒過他

一向所熱愛的超布倫島土著，由此可見人類學家情感之複雜，一方面自認虧欠他們，另一方面又不耐於田野的枯燥。

我曾經看過一集Lonely Planet電視版（勇闖天涯），某位主持人在節目中坦承年輕時曾在某處遺蹟挖了一塊石頭帶回家，而如今她要在節目中把它物歸原主。此等小奸小竊的事情恐怕還有很多人幹過，我在大陸行走期間，就曾經有過想把某某壁畫挖一塊回家的念頭，因為當地古物的保護措施，做得令人有十分想偷的衝動。最後我還是放棄了，轉到長城去找找看有沒有古代的箭頭，結果當然是找不到，所以我也是後悔的。

旅行的看待——角度與評價

旅行其實就是一種生活，只是旅人可以掌控的樣式比較自主罷了！而跟大多數在家鄉辛勤工作討生活的人們相比，旅人顯然是少數的，而且是少數中的少數。嚴苛一點來說，這世界上只有兩種人，一是不旅行的人（目前不在旅途），一是正在旅行的人，兩者之間偶然交替互換，我想沒有人終其一生都在旅行的。

我很感興趣的是，這些多數人會是怎樣看待這些旅行的少數人呢？

很多旅人要遠行的時候一定遭受過很多傳統的批評與譴責，傳統的聲音不外是——「你現在應該如何如何，你應該……」。根據我的經驗，這種論調都是來自親族長輩，反而不會是你的父母，我想也許是一種憂慮大過於譴責的擔心吧！

ncy...

真正的旅行是反社會的，難以被多數人理解的，就好像登山一樣，沒有爬過任何一座山的人是無法想像為何有人喜歡爬山。那些登險峰以身殉山的人還可能會被他們嘲笑是瘋子。有一個很重要的關鍵是，這些少數人通常是不大理會世俗的看法與蜚言流語的，甚至是毫不在乎。從他決定要出去旅行的那一刻開始就已經有心理準備了，他們心裡可能會如此想「那你們又如何？每天上班睡覺，三十歲就可以看到五十歲，五十歲就可以看到七十歲的樣子與日子」，也就是說，旅人看待世人的角度常常只有一種，沒有什麼差別。

這角度會不會有點侷限我不知道，我另外比較清楚知道的是——世人看待旅人的幾個態勢，特別是在旅行回來之後，可能不脫以下這三種：

讚揚羨慕

也許他也很想去旅行，也許他永遠也無法有出去的能力，但是他看到你成功的回來，他會開始有儲存慾望的意念。

表面讚揚

表面上羨慕，心裡其實對你很反感，很有趣的是，理由就跟我之前說的反觀的理由一樣，他們會在心裡嘲笑你：「那又如何，我又看不出有什麼差別，之後還不是一樣要過日子，而且眼前一事無成。」

不屑一顧

對旅行完全不感興趣，即使有錢有閒也從未考慮去旅行，世界各國在他眼裡並沒有什麼不同，對你的「壯舉」嗤之以鼻，並且明顯的表現出來，很有可能是對旅行不感興趣的工作狂。

有人說不喜歡莫札特的人必虛偽，原因是莫札特的音樂從來不把自身的悲苦反應在作品裡，清新巧妙沒有什麼人世的痛苦與深沉摻雜在裡面，神童隨手揮灑就是一闋美妙的音樂，唯有心機複雜的人才聽不進去。那麼，不喜歡旅行的人

呢？上述法則不知能否適用？

旅人跟世俗是對立的，世俗對旅人是輕蔑的，就算旅人對旅人之間也不一定就會有正面的評價。旅人真的需要社會的評價嗎？旅人多數的答案一定是否定的。但我深深知道，在他們的內心深處一定或多或少曾有過慾念，也許有天可以用旅行來成就某種事業（聲名）來讓當初反對的聲音刮目相看，或者是一場旅行之後，為自己人生帶來某種重大的轉變。這種成功的例子已經有了，台灣第一位環球單騎走天涯的胡榮華，以此獲得了十大傑出青年。但是我很疑惑的是，如果往後有第二個、第三個胡榮華一樣是單騎環球旅行，那是否也可以獲得同等殊榮，如果不是，那又為什麼呢？僅僅是矢後之差卻換來天壤之別，這也就是為什麼同樣是飛越大西洋，第二名的李察柏德（Richard E. Byrd）（只比林白晚了幾天）卻注定在這方面要沒沒無聞的原因。

另一個讓我質疑的旅行事件是——首登珠峰成功的希拉瑞爵士，曾經在這幾年用近乎譴責的口吻來批評後來的登頂者，批評他們是沒有大腦、欠缺勇氣、只

靠科技與前人踏出來的路、空無毅力的投機者。以希拉瑞的分量來說就如我們這邊的李遠哲，同樣是講話深具重量的人物，他當然可以來指證後人的錯誤，只是一個既得利益者如何有權力來阻止後人的跟進呢？

到底旅人對這世界有貢獻嗎？有一種說法是每個人都有其存在的價值，生命應該有不同的面向與尊重，乞丐也有乞丐存在的價值，那麼我想旅人跟乞丐不都是在「流——浪」嗎（帶著僅有的家當與幾件舊衣隨遇而安）？

旅行的深度──腳步與境界

已故的古典樂界聞人張繼高曾經如此說過：「第一流者用頭腦聽音樂，二流者用心聽音樂，三流者用耳朵聽音樂。」我想，借用他的話來形容旅行也很貼切，只不過多加了一級，分別是用腳去旅行、用眼睛去旅行、用心去旅行、用腦去旅行。

只因為旅行不是度假，旅行含有磨練與學習的成份，還有很重要的一點是──印證，印證以前在書中所見、在影片中所見的知識。文字與圖像的距離遠比親眼所見觸手可及親身經歷要差之萬里，如同要怎樣去向愛斯基摩人訴說椰子的長相與椰子汁的味道，以及跟塔克拉瑪干沙漠的居民訴說海的顏色與形狀一樣。

一個對物種原始與生物毫無興趣甚至連達爾文是誰都不知道的人，如果來到加拉巴哥群島（Galapagos），會有什麼意義呢？

以此說來，我想起多年前我在敦煌千佛洞的驚鴻一瞥似乎是可以原諒的。我花了不到一天的時間就看完了幾個很具代表性可以參觀的洞窟，其中也包括了震驚世界發現敦煌遺書的第十七窟。我還算是美術科班，也習過國畫，可是我必須要承認我對敦煌學必然的無知。從一開始的劇烈震撼到崇敬到淡忘（因為我看不出其中差別），但是我知道敦煌藝術曾經讓古人與今人耗盡一生的時間來創造與研究，很不幸的卻讓我用一天的時間來藝瀆。旅人經常性的要在各文明歷史陳蹟前作藝瀆。在希臘群島、在印度菩提迦耶、在埃及、在每一個被聯合國教科文組織列為人類文化遺產的地方，我會覺得這是前人故意立下一個難以超越的標竿來嘲笑旅人，而旅人僅僅能回報以尊敬。

人道主義式的旅行是否就是有深度的旅行呢？在戰亂與落魄國家，紅十字會出現的志工，有許多的旅人添入其中，個個都有來這之前的旅行故事與之後的去

處，正因為有旅行的因素存在，理想與熱情並沒有變質，可是究其意義會比深度要來得大許多，是一種誠度吧！誠實的程度，像我小時候會為了一個好看的瓶子去買一瓶我不見得有多想吃的糖果。

那麼旅行要怎樣才能夠達到一個深度呢？尤其我們又不是學有專精的人類學家、歷史學家、宗教民俗學家，物景跟人景風景比不就是個障礙。旅人也不可能是個全知。不過旅人可以去發現，走到那裡去，用眼睛、用心、用腦筋去發現，因為有發現，之後才會有學習，坦然面對自己的無知。偉大的事務只能用來瞻仰，而且它已經立在那裡了，它只會慢慢的消失（夠旅人有生之年膜拜了），不會改變，更不會因為你何年何月的到來有所不同。因為它是個文化也是歷史。

旅行要有深度就必須牽扯到文化，有人為了音樂而旅行，有人為了文學而旅行，有人為了舞蹈而旅行，近年來另一股生態環保式的旅行也在興起，只不過此種旅行旅地生態轉變的速度比文化更遽，旅行會陷入一種大聲疾呼的悲鳴，生態的破壞是因文明的侵入。奇怪的是，一些奇異的古文明卻讓我們現代人不得其門

而入，甚至是留下難解的謎題，更多難以撼樹的精神文明和藝術文明。

旅行一定皆要如此道貌岸然嗎？答案當然是否定的，有人旅行根本就不為了什麼，可是他們也不見得因此而顯得膚淺。當人生與旅行都到達一定的歷練再上路時，就已經沒有二十幾歲時的急切與貪婪，眼睛看到的都想抓住，深怕機會一逝難再。所以這是一種老練的旅人所展現的步伐，看山非山、看水非水，極度的緩慢。甚至動也不動如東方的老僧入定，到一地之後就長住下來，甚至每天都坐在同一個位置安靜的看書，同一個地方看日出日落。更高深的旅人是——用旅行來寫人生，旅行已到真正的四海為家，每個異地皆能當做是家鄉，無時無刻的浪跡天涯，直到終老異國，雖然這樣的旅人應該背後都有著一段傷感的故事。

旅行說穿了不過是一些人在地球上跑來跑去的過程，這過程會有多大的差別呢？我們常常會在報章雜誌很不起眼的角落，發現幾則來自國外的編譯。有人徒步環遊全球、有人駕篷車全家出來旅行、有徒步橫越沙漠的女性、單人無補給抵達南極、熱氣球環繞世界……。西方不斷的在冒險與體能極限中做超越，於腳步上東

方人已經無法追趕，我們注定要步他們後塵。所幸的是，身為東方人的我們，不

難發現，世界像是越來越回歸，西方文化領導世界好幾個世紀了，東方文化正在

漸漸抬頭（太陽不就是從東邊升起）大批的西方旅人透過旅行來發現東方，我

們一直就擁有珍貴的寶物與遺產，何苦一直要向西方追尋。

我所知道的一個旅行前輩也是畫家梁丹丰女士，穿旗袍在異國的優雅形象一

直深值在我心中，在看盡千山萬水之後，反而大力的讚揚推薦台灣的美。因為有

先前的看盡天下，才有之後的省思回歸。我們的腳步也許不及西方，可是我們還

有眼睛、心靈與頭腦。最重要的是我們身處東方，透過旅行，將使我們瞭解世界

（龜兔賽跑中的後來居上不是不可能），而不是一味的迷戀異地（西方）。瑪沙葛

蘭姆曾經對著二十幾歲的林懷民說：「去吧！回到你的國家去舞動起來。」從此

我們有了雲門。

　　旅行其實讓我們重新審視自己，藉別人為鏡，看到原來早就已經存在的自

己。

旅行的鄉愁——孤寂的距離

我們從出生下來，便一天一天朝死亡邁進；我們從旅行出發開始，其實是一步一步的在接近——回家。

旅人跟家有著密不可分、糾結不清的關係，很容易能割捨掉對家的情感與依戀，卻又在異鄉四處尋找家鄉的影子，還有旅人乾脆就在自己喜歡的地方建立另一個家。鄉愁並非旅人所獨有，詩人、畫家、音樂家都要比旅人來得多愁善感，而中國人的鄉愁似乎又要來得特別重，杜甫、李商隱作品中所透露出來的思鄉愁緒，如今旅人讀來感受應是特別深的吧！

旅人離家與回家就意念上來說不過是一線之隔。有一個香港旅人歐陽應霽曾經這樣子說：「旅人似風箏，放出去最後還是要收回，飛得越遠，線越容易斷。」

最後那兩句是我自己加上去的（我想他的意思大概是如此）。鄉愁就是旅人僅僅賴以維繫的線，拿風箏來隱喻旅人，這是我所讀過的旅行書寫裡能讓我覺得很有趣的一個比喻。旅行是矛盾的，頭也不回的飛出去了，在每一個渴望自由呼吸的毛孔底下，卻不斷流著沸騰的血液。「人在外，游離浪蕩，往往更凸顯對其民族傳統文化生活習慣的牽念，不知怎的總會走進唐人街，不知怎的會晨早起來蔑視咖啡吐司思念白粥油條一盅兩件……」（語出歐陽應霽《尋常放蕩》一書），我不知道在很西化的香港還有多少香港人會像他這般念舊習慣，而且是在旅行中。

旅人是介於在地人與移民者中間的一個角色，比那些在海外落地生根的人來說，旅人似乎又幸福許多，不用時時刻刻關注家鄉的事務，鄉愁就用來淺嚐即止，思鄉病發的一個救贖。這就是為什麼在海外的永遠比身在國內的要關注家鄉的原因，當年海外的保釣運動就是一個很好的證明。

鄉愁是無數藝術的原動力，音樂又是所有藝術之中最直接能夠打動人心的，最適合也最容易用來思念故鄉，德弗乍克「新世界」的第二樂章、史梅塔納「我的祖國」裡的莫爾島河讓人一聽就很難忘，可能是很多旅人在某個時刻某些場合最想聽到的音樂。又據說，早年在海外的黨外人士（被列入黑名單）只要聽到「黃昏的故鄉」這首歌無不淚流滿襟。

這種同是流落異鄉，有家歸不得的苦，旅人可能一時之間很難體會，旅人都是自願性的離家出走，如此一來方有鄉愁可尋。原來旅行就是讓我們出來找鄉愁，看看誰找得多，誰又比較懂得找的方法。近十年來大批來往於台海兩地的老兵，四十年的阻隔，則讓我們看到了尋找鄉愁最動人的一幕。全世界的旅人都在找鄉愁，尋找他們的根。國與國、民族與民族之間如果把時間慢慢的往後退，差距會越來越小，根源越來越近，到最後甚至分不出彼此，旅人不就是因此出來釐清身分找定位的嗎？

我們每一個人並沒有辦法選擇自己的性別、膚色、種族，鍾理和說：「原鄉

人的血只有流返原鄉才會停止沸騰」，血緣提醒了旅人在旅行的同時，所有舊有的脈絡皆可斷可拋，唯獨民族親情無法斷也不可斷。在很多國境交接的邊界上，來來往往的少數民族，世代交替的生活了好幾個世紀，結果一條國境線的劃分，就把他們分為兩個國家的人，血緣畢竟是無法分開的，四海一家、世界和平的境界像是一種永不可及的幻想，所以旅人根本避不開鄉愁。

在大英博物館、在羅浮宮、在世界各個一級博物館裡，都不難發現屬於我們的東方藏品隱身其中。安善的規劃保存底下，旅人常常是看到自己的破敗與屈辱，就開始血液沸騰，陷入一種我無語、我悲憤的情境裡去。嚴重者自我譴責、痛哭流涕，恨自己的無能為力與民族的落敗。在旅人來到這之前，文物也在旅行。此等文物的旅行不論是時間的久遠，或過程的艱難，其實都超越了現在的旅人，文物因人而旅行，我們又因旅行而見到這些文物，那麼其實它在哪裡又有什麼差別呢？我懷疑，但不是肯定。

也就是說旅行就是去外頭繞了一圈又回來如此而已，端看你怎樣界定故鄉、

原鄉、異鄉、夢鄉這些字眼。旅人如果認真審視的話，會發現這工程之浩大與難解，所以我寧願把它輕鬆的解釋為在繞圈圈。

一個鐵定是屬於我們的旅行前輩曾經如此說到：「不記得哪一年，我無意間翻到一本《美國國家地理雜誌》，那期書裡正好介紹撒哈拉沙漠。我只看了一遍，我不能解釋的，屬於前世回憶似的鄉愁，就莫名其妙毫無保留的交給了那一片陌生的大地。」這個人就是三毛。清楚的說了鄉愁兩字，而且是莫名其妙的，這種難解的鄉愁旅人所在多有，但細心去看會發現，那些原鄉其實都是在故鄉得不到的一個對比之地，旅人內心一直想要脫逃到與自身性格靈魂相符的國度，當它出現時，一拍即合。像我們有時候實在很難去解釋我們為什麼會愛上對方（又開始像愛情了，還有對方的優點很可能就是自己所沒有的），沒來由的，碰到了即是。

那個在太平洋戰爭流落南洋原始叢林，獨自生活了三十年的李光輝，他如何的在叢林求得生存在當年是個轟動的話題，而我更好奇的是，他究竟是如何忍受

得了三十年來孤身自處的寂寞呢？

鄉愁在旅行時無比好用，它提醒我們旅人身分的存在，也讓我們瞭解孤寂，

鄉愁越遠孤寂越近，鄉愁越近孤寂越遠。

旅人群像——先驅與影響

現在是一個旅行氾濫的時代，換個文藝腔式的說法就是，旅行的濫觴已經展開，也許大多數人是跨不出那一步的，只能跟著搖旗吶喊的旅遊團，個人冒險式的旅行還是少數，旅行的輝煌時代之於我們可能還沒有來臨，地球村的結果是旅行越來越輕鬆越來越不需要什麼勇氣，也很難在兩百年西方旅行探險史之後有什麼開創。就我所知，現代的旅行，東方還是受到西方的影響，也許很難有什麼大格局的探險家、旅行家會出現，台灣特有的政治與歷史定位也多少限制住了許多雄心萬丈的旅人。但是在這幾十年間還是有幾位具有開創性承先啟後意義的旅行前輩，我願意在這裡提一提，並且試著用不同的角度來解析。

三毛

在今天我們回過頭來談當年這位極受爭議的旅行前輩，在三十年後的今天，她的種種行徑與在異鄉流浪的旅程，其實也很難有人（女性）能出其右。三毛自己也許並不認為自己是個旅人，但三毛經常把自己裝扮得像是個吉普賽人，所以習慣漂泊。在我認為三毛是把旅行浪漫化流浪化到極至的一個人，再加上典型的藝術家性格，和早年文藝少女式的蒼白自閉和一直無法解脫的苦悶和迷惘，造就出了三毛。三毛有很大的一部分旅行是建立在愛情，有了愛情才能抵擋沙漠的嚴苛，三毛的文字姑且不論，其精神應是直接間接的影響了日後無數的遊子遊女。加納利島、撒哈拉沙漠、橄欖樹成了三毛的代名詞，雖然最後她自殺了，但影響性不容撼搖。

馬中欣

早年曾在國內大力倡導「自助旅行」，舉辦過多場演講、發表會，換句話說「自助旅行」這四個字的濫觴也應該是由這位馬先生開始的。在我看來，他應是屬於印第安那瓊斯型的旅人，是無孔不入、有險就冒的旅行瘋子。旅行期間曾經坐過牢、在帕米爾獵過黑豹、目睹過槍殺死囚、喬裝打扮混跡於金三角，其行迹是很接近西方的探險式旅行。在他所著的冒險故事裡，有幾張作者照片，總是一副游擊隊打扮＋英雄式的姿勢＋胸懷千里的目光。此人的功績應該是在中國人旅行的領域中，第一次就交出了一份大格局的成績單，這應與他的個性與國際觀的影響所帶出，是十足的一匹脫韁野馬。

胡榮華

國內第一位環球單車旅行的人，不但以此一事蹟獲得國內「十大傑出青年」，也以此獲得日本「地球體驗獎」。標準的旅行苦行僧，身上充滿著刻苦耐勞、堅毅忍耐的氣質，我看過他旅行時蓄鬍的照片，簡直像極了阿拉伯人，如果旅人有前世的話，我猜他一定是一隻駱駝，生命力強，腳步沉穩又堅定。只是他在報紙上發表過所有的旅行日記，總共三次（單騎走天涯、穿越歐亞非、江山萬里行），數百篇的文章，在我看來，其實好像只有一篇。內容無不是叨叨絮絮，帶點內省式自我的觀照，甚至就像照旅宣科的旅行記錄，有偉大的旅行行為，卻沒有可讀或足堪讓人思考的記述。這又證明了走得遠走得深的旅人不一定就擁有好的文字能力與旅行的眼力，或者說這類旅人本身的思考能力就已經有限（只是毅力過人？）。

劉其偉

　　人稱劉佬或老頑童，集工程師、畫家、作家、教授、業餘民俗人類學者、探險家於一身的奇人，人生際遇多彩多姿，處處令人驚奇。最大的驚奇還是以八十三歲高齡還可親自組隊到巴布亞新幾內亞進行探險。旅行時總是一副卡其衣帽safari式的打扮，畫家蔣勳曾說過：「劉佬是活生生的最佳教材，不需要多說話，只要一站上講台，就是對學生的一個最佳典範。」而我驚奇的是──晚年的老頑童，在容貌上實在越來越像瀕臨絕種的東馬的紅毛猩猩，此地此物是劉佬再也熟悉不過了，顯見他對野地與動物的感情。

　　他是對後輩的「有志青年」影響極其深遠的一位長者與智者，我也勉強可算是「有志青年」之一，不過我要甘冒不諱的舉出劉佬的「不智」之舉，劉佬在八十二年那次巴布亞新幾內亞的探險之旅，事實上是負有替某某基金會採集大洋洲文

物的任務，據劉其偉所言（見劉其偉著《巴布紐幾內雅行腳》，東華出版）：「歷時兩個月，採集文物兩百五十多件……帶回來的文物和資料，整理和編目，大致上要兩年才能完成。」由此可見，這是一場多麼大型與趕時間式的搜刮與掠奪了。基本上與國內某位非洲畫家將非洲帶回來的「藝術品」放在客廳或收藏室的舉動並沒有什麼兩樣。

徐仁修

長期執著於生態保護與熱愛荒野的一個著名旅人，有過無數與動物極為特殊的相處經驗。在早年台灣出國仍屬不易的時代裡，徐仁修的異域探險文章，是很多「志在荒野」後輩必尋必讀的養份，而且只此一家別無分號。鳥人劉克襄就是曾受影響者之一，從早期的單走異域式的探險，到近幾年的回歸到自然生態幾乎是定點式的觀察旅行，旅程本質雖不變，但腳步是越走越緩。這之間或許多少會

有些矛盾，尤其是當我們翻閱早期他那種充滿英雄口語式的書寫故事時，確實是有點很難跟如今隱身於自然的徐仁修相比，同樣是在荒野，其速度與型態的差異卻是很不一樣的。

高銘和

提到旅行就不能不提到探險，提到探險就不能不提到登山，提到登山就一定得提到珠穆朗瑪峰。高銘和並不是國內第一位登頂珠峰者（第一位應該是吳錦雄），但是以國際知名度與代表性而言，高銘和是個不容遺漏的人物。一九九六年那次珠峰登山史上最著名也最嚴重的山難事件中，一夕之間損失多名國際知名的登山好手，其中不乏多次登頂珠峰者，高銘和能夠成功登頂並在八千公尺以上的高度度過一夜，在眾登山友隊都認為他不可能活著下來時，奇蹟似的存活。雖然他某些作法令人爭議，像是身為登頂隊長，卻對隊員陳玉男的死訊毫無所動，

繼續原訂登頂計畫。當然在八千公尺的高度上沒有一定的對錯，只有自然的嚴苛導致道德的薄弱。但是我想放眼台灣，大概還沒有一個人比高銘和對珠峰對整個喜馬拉雅如此癡狂，為此切除了手指腳趾，並且長期持續的進行青藏高原的研究勘察計畫，就難度上而言，他還是我認為的第一位國內最具代表性的人（登頂珠峰有時只需要隊友團體的護送與一個好天氣）。

梁丹丰

有別於三毛浪漫的形象，端莊嫻雅的梁丹丰旅行開始得甚早（不是指她的年齡，而是指台灣尚未廣開國門之時），廣度與深度亦夠，現已是個祖母級仍舊在路上的旅人。擅長也執著於用彩筆描繪旅途所見，著作與繪畫等身，是典型的文人式旅人。在為數不多的女性旅人當中，梁丹丰是極具有啓發性的一個人物，也正因為文人的氣息十分濃厚，也就拋不開一種時時刻刻感時憂國的框框，尤其是

早期的旅行著作，無不充滿著旅行異鄉的一種比較（也因為她自己就是個先驅，所以也找不到其他台灣女性的旅行觀來做比較）。但是除此之外，對比於今日女性旅行的更加自由與毫無牽絆（指沒有結婚），梁丹丰的出現是加速與帶出女性旅行的一個典範。更證明了心理的因素更重於生理的因素，而且不是長得不怎麼樣的女人才出來旅行。

斯文赫定（Sven Hedin）

最後我不免要提一提這位探險經典人物，雖然他是西方人，但以其對中亞的情感、西域探險的難度與成就而言，我時常認為他是比東方人還要東方的一個探險家。在無數的西方探險人物裡，如果只能舉一位，很多人腦海中必然浮現斯文赫定四個字。儘管其實在國內能讀到赫定的著作實在有限，一本是《漂泊的湖》，一本為《我的探險生涯》（馬可孛羅探險與旅行經典文庫）。前者出版年代

久遠，只在我輩之間流傳（我輩之一小說家吳繼文曾根據此書寫成半自傳體小說《天河撩亂》，後者為新近出版，但就我所知，國內受其影響者不計其數，不會因為其著作的不流通而減低對他的崇拜。在極其有限的幾張流傳下來的照片中，戴著金邊眼鏡，溫和的學者形象融合剛毅的探險家氣質，很容易就會對其產生有為者亦若是的跟隨心理，而面對這樣一位走入歷史的人物，我是無能也無法對他有什麼苛求的，唯一可以說的話，就是絲路的掠奪大概就是從他開始的吧（雖然我也知道那個無政府的時代，誰先發現就是誰的）！

旅地經典──最後的聖境

東方向西方學習的時代已經或就要過去，一股返璞歸真、追求性靈的勢力漸漸的興起，當科技發展到一個程度，人們依舊發現並不能解決所有的問題，並且盼望用旅行來找尋真理，找尋足以治療內心空虛的救贖之地。而放眼望去，全世界能擁有此等魔力的旅地必然是在東方，不在麥加也不在耶路撒冷，而是在位於喜馬拉雅高原之間的──西藏。

說西藏是地球上最後一個秘境或聖境一點也不為過，其神秘並非它還是一塊少人踏足的處女地，同多數地方一樣，它早也已經是嬉皮客流連的樂園之一。自西藏對外開放以來，無數的旅人競相前來這個夢想之地，時間或短或久，必定都

138

帶著滿足的心理與脫胎換骨般的精神離開，如同接受了一場生命的洗禮。從一九三三年詹姆士希爾頓（James Hilton）「失去的地平線」帶出美麗的香格里拉就在西藏的某個角落開始，到如今時序已邁入二十一世紀，這世上還能有什麼樣的地方能像西藏這樣讓人們嚮往著迷不已。原因無非是特有的高原文化與神秘的宗教異俗，轉世靈童、天葬、轉經輪、磕長頭……等等有如神話般的儀式，當地球上的各個角落都已被踏盡，還能有這樣一個地方能讓人（特別是西方）滿足所謂的

「東方幻想」，再加上達賴喇嘛的出走與獲得諾貝爾和平獎，世界各先進國家紛紛出現許多的聲援西藏團體與救援組織。還有其位於境內的珠穆朗瑪峰，世界最高峰居然是在東方，不在西方，也許也正是在說明西方科技的強勢總也有解決不了的問題，真理在東方而非西方的隱喻吧！

這股西藏熱我不知道還能維持多久，如同西藏的未來一樣，但可以確定的是其經典的地位至今尚無法撼搖。從近幾年電影「小活佛」、「火線大逃亡」（原著

名《西藏七年》，到各種出版品，如果要統計所有有關旅行的書寫，我想以地區來說，西藏也可能是第一名。雖然我們距離西方的讀書界甚遠，但就我所知，光是一本《西藏渡亡經》在國內就有好幾種譯本。有關達賴的著作也一直的推陳出新。

所以不只是他們需要，我們也同樣需要這樣的一個地方來為自己告解，國內最有名的例子是陳履安、陳宇廷父子。前者眾所皆知，後者頂著哈佛學位放棄世俗，數度到西藏禮佛，也曾經拍過一部紀錄片「尋找大寶法王」，這位年僅十七歲的大寶法王，後來也隨達賴的腳步出走到錫金。雲門舞集的林懷民在一九九年的一次西藏之旅，回來之後就有了「焚松」，而且是跨越千禧年的代表作，由此可見西藏在很多人心中不可替代的地位。細心的讀者亦不難發現，連我自己也逃不開西藏的牽引，許多篇幅敘述都無法避免一再的提及。

而凡是到過西藏的旅人都知道，地圖上的西藏其實已經不太像是西藏了，拉薩就如同大陸其他城市一般（中共刻意漢化的結果），除了萬年不變的雪峰難以

摧毀以外。真正比西藏還像西藏的可能是印度的達蘭沙（目前達賴的居住之地）、拉達克。如果不以國界線來分，如今廣義的西藏也許可以包括上述兩地以及在其周圍的尼泊爾、不丹、錫金等地，藏人的乖舛命運也許自有高原聖母的庇蔭，可是如果有一天西藏真的無需任何人的幫助聲援時，到時候不知道要輪到誰來拯救這批浮沉於物質文明的眾人！

旅行後症候群（一）——旅行憂鬱症

旅行到了尾聲，從機場步出踏上久別重逢的土地的那一刻，旅行就宣告結束了，從這一刻旅人面對回到家鄉之後的許多難題卻剛要開始。

也許你一臉征塵一身風霜，也可能很久沒有用家鄉話與人交談了，旅途中你念茲在茲的也許只是家鄉巷子口的一碗陽春麵，原本早已習慣的生活軌道與日常秩序，如今在你眼裡一切竟然是那麼的陌生，你是個十足的異鄉人（只差沒有阿拉伯人可殺），可能連馬路都不會過，像是剛出訓練中心的新兵，你必須花一段時間才能重新把以前的那種感覺找回。

無論你是從事多艱難的旅行，去到多麼貧窮落後的國家，走過沙漠或南北

極，在旅途中發生什麼感人肺腑九死一生的事情，旁人並沒有也無法感覺到你有什麼不同。當你在沙漠困頓饑渴時，他們可能困在另一個城市的下班車陣裡，當你面臨被騙被搶的環境裡，他們可能在家裡安穩的看著電視。所以你的改變無法一時之間明顯的讓人察覺，這過程只有你自己清楚的知道。你有如獲得重生，家人見到你，就好像見到自己至今仍深愛著的多年不見的初戀情人般百感交集。你需要一段時間來沉澱，關心你的友人此時紛紛出現對你的旅行感到好奇，你開始回想這一路走來的一切一切，並隨著相片的沖洗出來與帶回來的紀念品來證明旅行不是一場虛妄。你現在的精神狀況是在一種前所未有的飽滿充實中，是用旅行的自由換來的。可是很快的要不了多久，你會發現自己又慢慢的進入當初自己或別人幫你建造好的體制中，這體制正好就是你當初無法解決或難以面對選擇用旅行來避開的原因。

於是旅人開始發病，這病可重可輕，沒有一個旅人可以倖免。病症是常常沉溺於旅行過往的回憶中，無法立刻面對現實。旅行這種記憶儲存並不下於人生中

重大且深刻的回憶。人生中總有一些事情會歷久不忘，甚至歷久彌新，尤其是一趟刻骨銘心式的旅程。夜深人靜午夜夢迴時，旅行往事就會像影片倒帶一樣一幕出現在眼前。對於日常生活的不耐開始煩躁，眼睛時時刻刻想要眺望遠方，心靈自然而然趨向於高山海洋，雙腳慢慢抵不住荒野的呼喚，越來越與現實社會格格不入。即使勉強妥協也無法面對自己內心的不安，工作時靈魂遊遊蕩蕩，越來越討厭上班工作，可是又對社會體制與生存又做不出一個反駁或放棄，終於越陷越深，直到下一次旅行。

這種憂鬱症並不難察覺，只是有人掩飾得好，有人表露無遺。「最美好的仗已經打過」，當時的千辛萬苦決心與勇氣慢慢的被日常生活的瑣碎磨失殆盡，旅人以此來儲存下一次旅行的動力，原來旅行只是一種因果循環而已。當年打越戰的美國軍人，在叢林裡面出生入死，回國後卻得不到尊重與接納。旅人從選擇到離開，回來到出發，回家與離家之間，種種的適應問題並不比旅程中的困境要來得容易。幸好旅行不似打仗，旅行不會有傷痕，要徹底解決旅行憂鬱症的方法只

有一種，你可能認為我一定是要說——是旅行，錯！那只會像無底洞般永遠得不到滿足，而且只會加重病情。最好也最有效的方法就是——永遠不再旅行，徹底對旅行死心，不再用旅行當逃離常軌的藉口，美好的旅行一次就足夠讓一生來回憶（好似戀情），不斷的旅行是種錯誤，因為人生不能一直都在逃避！

不過，換成是我，我也想不出來有什麼原因能夠讓一個旅人從此不再旅行。

而且要一個旅人從此不再去旅行，可能嗎？

旅行後症候群（二）——旅行後遺症

如果有人說他旅行回來之後就能夠馬上融入社會，那就表示他還沒「真正」旅行過。一趟旅行使旅人歷經了不同的文化衝擊，或者民族歧視，旅人不得不一一承受，等到回國後，一些原本就已存在的問題會因為旅行而使旅人看得更清楚。混亂的交通、雜亂無章的建築、敗壞的治安、污濁的空氣，旅人很容易在旅行中找到好的典型來作對比。更容易因為自己一點點的成功，開始恥笑或者不屑身旁所有人的膚淺與平凡。旅人眼中會產生偏差，認為自己眼界不凡高高在上，開始傲慢起來，而且會不自覺的流露出來，尤其是剛回國的時候。

對現實不滿

對文明厭惡

越高深的旅人越往自然原始的地方走去，這些地方不外乎叢林、高山、峽谷、河流、海洋。而居住在這些地方的原住民都是一些自給自足安貧樂道的人，旅人開始受到影響，覺得自己國家的富足簡直就是一種罪惡。在麥當勞吃漢堡的文明小孩都應該去到像非洲這種地方去鍛鍊鍛鍊，Pub、KTV裡夜夜笙歌、飆車的青少年被旅人當成另外一種悲哀及不幸的對比，相對的類似菲律賓馬尼拉貧民窟的小孩會被旅人看成一幅動人的力量與希望。唾棄文明與科技對自然的災害，認為已開發國家沒有希望了，在第三世界中才能沒有冷漠與疏離。發揮到極至就變成——旅行已至此，索性放棄一切與自然原始為鄰，每天看山看水，返璞歸真。或者去追求一種靈修的生活，如印度的奧修社區。

失去人生目標

旅人一開始就已經把旅行當成是一種人生目標了。人生目標其實很難一下子

確定或建立，成家立業可以是人生目標，服務人群可以是人生目標、賺錢可以是人生目標、無所事事也可以是人生目標。目標完成就需要再建立，旅人通常不會把世俗目標看在眼裡。結果越旅行越困惑，越思考越糾結，下個目標不知道在哪裡。旅行後的失落感在襲擊旅人（目標已經完成！），使旅人陷入一種長考──

「我為何要去旅行，我想從旅行獲得什麼，或帶來怎樣的轉變，如今我得到了嗎？以後呢？」然後也許更加的自暴自棄。如現在國際拍賣市場炙手可熱的常玉，在法國窮途潦倒時，突然有了一筆獎金，馬上拿著獎金去旅行，旅行回來後還是在異地抑鬱而終。

意外的結局

旅行所能碰到的意外實在很多，但沒有一種意外比直接改變了人生要來得意外。旅人的心是飄盪不安定的，當旅人的心得到安定之後，旅人就不再是旅人了。巴里島的烏布村有許多遠嫁到當地的日本女子，其實她們之前的身分都是旅

人（嫁到台灣來的泰國、越南新娘當然不是），走到烏布就不走了，認為是找到心靈的原鄉，甘願放棄原有的一切作個山水兒女。另一個原因自然是找到真愛，旅行的邂逅可遇不可求，好的旅人心胸放開就易於接納。旅行很容易蓄養浪漫毫無防備的因子，三毛因此找到了荷西，比較近的例子是歌手鄭華娟在旅行德國時碰到了日後的先生。人道關懷也是另一個使旅人留下來的主要原因，旅人易於悲天憫人，難以對苦難視而不見，更多的旅人執意要往苦難走去，要藉苦難來修練與成長，當那個地方的意義要大於旅行的意義時，旅人也不走了。促使旅人留下來的意外還有很多，語言、文化、宗教、藝術、民族、商業……，每個旅人都有不可命定的因素，然後很容易的在世界上四海為家。

最後一項讓我感到很有興趣的一個問題是，那些曾經是旅人的人，除了在另一個異地生根以外，如今不旅行後都隱藏在何方？許多老嬉皮會搖身一變融入社會，只用懷想來紀念那段在東方悠閒的日子嗎？或是衣冠楚楚的企業菁英？甘於

平凡日子的中產階級？還是繼續在藝術領域苦苦追尋的求道者？或是在都市底層流浪在山巔水湄的隱遁者？或者是一個我根本就想不到的答案？

旅行後症候群（三）── 旅行上癮症

旅行憂鬱症是旅行上癮症的潛伏期，兩者一前一後如影隨形，我們常在身邊會發現有很多的工作狂，工作到最後是變成一種不可抑止的習慣，因為除了工作以外，他想不出來有什麼其他的事情可以做，只好繼續的工作下去。旅人旅行回來之後，一時之間還沒辦法融入社會，對旅行以外的事情漸漸的越來越不感興趣，於是只好繼續上路，在旅途中旅人才能感覺自己的存在，在社會體制下，自己會越來越像個沒有靈魂的軀殼，我旅故我在，不斷旅行的結果是，旅行成了一個癮頭。

抽煙可以上癮、購物可以上癮、犯罪偷竊可以上癮，旅行當然也可以上癮。

常人的部分多半是天生的，冒險的因子早有跡象可尋，那麼旅行癮在更早的孩提時代就已經種下了。

我極不相信每一個旅人在每一次旅行都是神聖的，因為人生只有一次，旅行卻可以有很多次，次數多了並不代表質的精進。真正的旅行需要耗費生命來換，旅行癮有可能只是一種對身體叛逃的宣告，時候到了自然上路，省卻思索旅行生命的異質。

像首開國人單車環遊世界的胡榮華，單騎走天涯之後又去了神州大陸，然後穿越歐亞非，幾乎是連貫的，中間並沒有相隔太久（能讓旅人耗費時間的多半是在賺錢累積旅費的時間）。有人不斷游過一個又一個的海峽，有人爬過一座又一座的山峰，沒有思索太多就上路了，旅途上多的是讓旅人思索的時間。只是旅行癮到最後會不會變成一種模式，像企業家不斷擴充企業版圖，學生大學唸完就去唸碩士，碩士唸完繼續唸博士而不究其所以呢？

旅行的未來 ── 無止盡的旅程

我並無意在此預測旅行的未來。很幸運的我們目前正身處在世紀的交替之中，二十世紀才剛剛過去，在這之前各種世紀末的預言紛紛興起，甚至是災難的預言也不時的在全球流竄，這只能以此來解釋人類對世紀末的惶恐與不安。從過往的歷史來看，事後很多的事實都證明，大多數的預測都是不準確與錯誤的。最近也是最明顯的一次事件是電腦的千禧蟲危機，各先進國家的電腦專家莫不提出警告，不要小看千禧蟲的危機，它可能會令電力停擺、金融秩序大亂、飛機航班失序，相信者甚至開始囤積糧食、飲水，尤有甚者還提出千禧蟲將引發美、俄兩國洲際飛彈失控亂射的危機，如今看來已成一個可笑的預言。

所以我並不想知道未來，不獨獨是旅行，如果我能擁有某種先知的力量的話，我也寧願放棄。就像大多數旅人心裡也明白，旅行就是要去面對不可知的未來，如果事事早已妥善安排可以預料，旅行將會變得毫無樂趣可言。如同算命，姑且先不論準不準、相不相信，真正的問題是——因為太多的人都想知道未來而開始失去面對未來的勇氣。

真正的未來是不可測的，可以預測的無非是一種自然而然的理所當然。像地球的人口只會越來越多絕不會越來越少，南極上空的臭氧層破洞只會越來越大，熱帶雨林的面積會越來越少絕不會越來越多一樣的理所當然。未來只能想像無法預測，就旅行來說，以前有誰能夠真正預料到現在所有關旅行的一切呢？

所以我不是在預測旅行的未來，而是想把已經知道的過去連結起來，為不可知的將來作展望與期待。停滯與重複的旅行無疑的是一種病態，我們應該要慶幸活在旅行這樣蓬勃的一個時代，讓我們可以關注旅行。近兩百年來的旅行史告訴我們一個事實，多年來歐美旅人在世界上所踏出來的路徑與過程，已經形成一種

難以逾越的障礙。不論是在旅行方式的開創、探險極地的征服都實在很難讓他們的後代超越了，身處亞洲的我們更注定在此很難有什麼新的格局。

有人說二十世紀的旅行史其實就是另一種西方帝國主義的侵略史，帝國主義就是資本主義，所以我們遠落在日本之後也不足爲奇。希拉瑞一九五三年首登珠峰後，我們足足要等到一九九三年才有人登頂成功，一九八四年才有胡榮華單騎環遊世界。在我手邊的資料顯示日本這個恬不知恥樣樣要模仿超越別人的國家（我旅行時最討厭日本人，所以我不是一個好的旅人），居然也能夠出了一個二十六歲就登頂七洲最高峰的青年，不啻是個凌駕西方的特例。也許會有人要提我們也有成吉思汗、鄭和啊！問題是他們不能算旅人，而且是古人，也只在邊緣沒有進入核心，不能讓我們一直用來緬懷過去。

超越不了別人總也要超越自己，儘管我們勢必都是踏在他們的後路，但藉著旅行可以反省的還有──指證西方在觀看亞洲時的錯誤，相對的避免自己觀看別人時的錯誤。在旅行典籍、在行動、在姿態上，這種錯誤多不勝數，西方著重的

是一種地理的發現，很少看到內在，並非真正旅行到東方就眞的瞭解東方民族文化，有時候只是一種片面式的浮光掠影。東方旅人的觀點有可能會在下一個世紀形成一個顯學。

千禧年旅人紛紛出走，一位專門走得又沉又苦的旅人也是文化人余秋雨先生，就定下了「從奧林匹克到萬里長城」這樣的千禧之旅。旅程囊括了世界四大文明、六種各國主要宗教，將歷時四個月有電視台隨行的採訪寫作，是典型的文人之旅。只是有了攝影機隨行的旅行，其旅行純度必然降低。後來我看了他為此次旅行寫的《千年一嘆》更證明了此點，讓我對他的「掩卷之作」也不得不一嘆。音樂家馬友友的千禧之旅是「音樂絲路之旅」，顧名思義就是用音樂來作旅行融合，更早之前馬友友也曾經到過非洲做音樂之旅，所以後來的「巴哈靈感」其實早有跡象可循（非洲—史懷哲—巴哈）。

世界越來越小，旅行的開創也越來越窄。旅行如果一定要作比較的話，東方跟西方比較、過去跟現在比較、男性跟女性比較會發現旅行在某個程度是倒退的

或翻轉的。古人走得比現在人還遠，現今旅人其實是在用科技來超越古人而不是心志（如登陸月球、登頂珠峰，當然還有飛機）。古人用心志寫下的旅程常讓現在的我們咋舌，百年前也可以很容易假扮當地人混跡中亞、非洲這種地方，如今的旅人卻可能因政治、戰爭因素的重重阻隔不得其門而入。女性主義也正在把大批女人帶出家門，努力尋找自我（尤其是東方女性）。東方主義的抬頭會不會引領另一股旅行的風潮呢？還有旅行能夠將旅人還有世界提升到什麼境界，或者根本旅人就是敗壞的，這個問題實在好大，我也只能反問自己而得不到解決。

旅行已經慢慢的步入死亡！

如果我的資料沒有錯誤的話，一八七八年世上首度出現環球旅行，需時八個月，到如今時序邁入公元二○○一年，環遊世界可能只需要八個禮拜，以此來推算等到有一天環遊世界只需要八天的時間，旅行就可以宣告死亡了。等到珠峰頂

上足跡超過千人時，探險式的旅行（非創紀錄的）也可以宣告死亡了（可能只剩火星跟海底）。而這個時代我們最常聽到周圍的人說的同樣一句話——「但願有生之年能夠環遊世界」（這竟然是許多人的人生心願），如今卻變得再容易也不過了，我十分羨慕這些把環遊世界當人生夢想的人，因為他們還有夢想，也顯示我（還好不是我），他的夢想又是什麼？何以那麼多的人都如此容易的把環遊世界當人生目標？

的欲求不滿。對於一個可能三十歲不到就已經環遊世界的人來說

科技的前進加速夢想的摧毀！

二十世紀的旅行史無疑的就是一部科技的進化史，科技讓我們覺得其實世界好像很小，我們借助科技來幫助我們旅行，卻又選擇旅行來逃開科技帶來的文明生活。「科技始終來自於人性」——我卻相信不當的科技使人越來越沒有人性

（最顯的當是軍備武器），結果又回到科技使人類前進或倒退裡的疑問裡。

二十世紀無疑的有兩樣重要的發明，一是攝影機，一是電腦。兩樣正好都跟旅人有關係，一個幫旅人記憶一個讓旅人搜尋（網際網路）。前者助長旅行的氾濫已經快要成爲過去式了，電腦的詭譎多變正讓我們親眼目睹，尤其是網路，美國《國家地理旅行者》（National Geographic Traveler）曾花了兩年的時間選定了五十個「熱愛旅行者此生不能錯過的地方」，其中有一項最爲特別的就是「電腦領域」，指的應該就是網路。但是作爲一個旅人，我思索的是，網路好似一下子拉近了我們與世界的距離，但其實是拉開了人與人之間的距離，沒有人會對虛擬的世界產生信賴，網路於旅人充其量不過是個工具。

超越時間的旅行

另一個虛擬的世界，正是西方科技所不能也沒有辦法達到的境地，再進步的

科技也沒有辦法用來解釋生命的一切。因此在世紀末，各種謠言、末世學派、帶有自虐或暴力傾向的新興宗教紛紛在世界各地興起。當人類已經踏遍世界再也找不到什麼新奇之地，很自然的就會轉向精神、心靈、宗教等內在的領域裡頭去。而足以向世界誇耀的此等內在尋求，正巧都是在東方，也是我所認為不能遺漏的第五十一個領域。

如果把旅行的定義放大來看，夢境就是很難具體解釋的精神之旅，人生如夢、夢又似旅行。佛教裡的輪迴轉世、前世今生之說，亦是一種神秘的時間旅行。所有的現實世界的旅行都是過去完成式，未來既不存在，過去亦已消逝，唯獨當下是我們所能掌控的，旅人踏足不同的旅地，其實只是踏進時間不同的差別，寮國永珍差距柬埔寨金邊二十年；孟加拉差距孟買五十年；布基納法索又距離紐約兩百年，旅人可以自由選擇要回到什麼樣的時光裡頭去，能夠回到未來和過去的時光隧道機倘若有實現的一天，旅行就不再是旅行了（這時旅行還有必要嗎？）。

而我是不可能等到那一天的，當生命行到了盡頭，我會做我最後一次的旅行，也是人生的終旅（死亡之旅），而且是不可知也無止境的另一段旅程。我將期待，如同面對所有的未竟之地般的無所畏懼。

國家圖書館出版品預行編目資料

反思旅行：一個旅人的反省與告解 ／ 蔡文杰著.-
-- 初版. -- 台北市 ： 生智，2001〔民90〕
面 ； 公分. -- （Wise系列；4）

ISBN 957-818-269-4 （平裝）

1. 旅行 - 文集

992.07 90004869

反思旅行
——一個旅人的反省與告解　　WISE系列 04

著　　者／蔡文杰
出 版 者／生智文化事業有限公司
發 行 人／林新倫
執行編輯／晏華璞
美術編輯／周淑惠
登 記 證／局版北市業字第677號
地　　址／台北市新生南路三段88號5樓之6
電　　話／(02)2366-0309　2366-0313
傳　　眞／(02)2366-0310
E - m a i l／tn605547@ms6.tisnet.net.tw
網　　址／http://www.ycrc.com.tw
郵政劃撥／14534976
戶　　名／揚智文化事業股份有限公司
印　　刷／科樂印刷事業股份有限公司
法律顧問／北辰著作權事務所　蕭雄淋律師
初版一刷／2001年6月
定　　價／新台幣180元
I S B N／957-818-269-4
總 經 銷／揚智文化事業股份有限公司
地　　址／台北市新生南路三段88號5樓之6
電　　話／(02)2366-0309　2366-0313
傳　　眞／(02)2366-0310